*Renoir.*

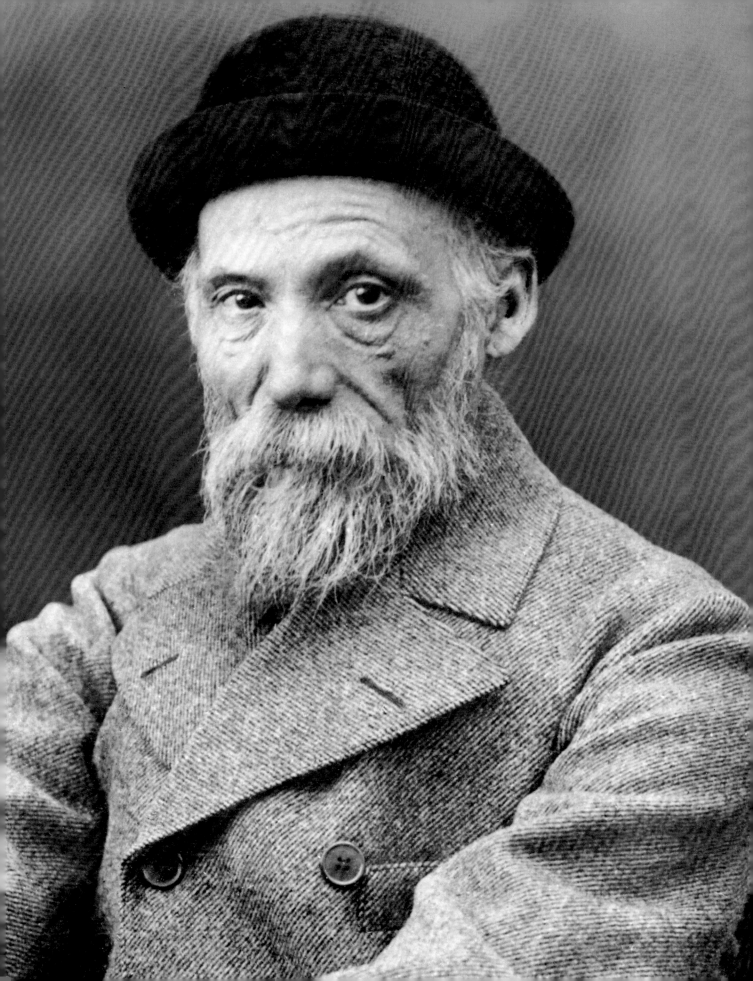

페터 H. 파이스트 **지음** | 권영진 **옮김**

# 르누아르

## 1841–1919

## 조화의 꿈

마로니에북스 | **TASCHEN**

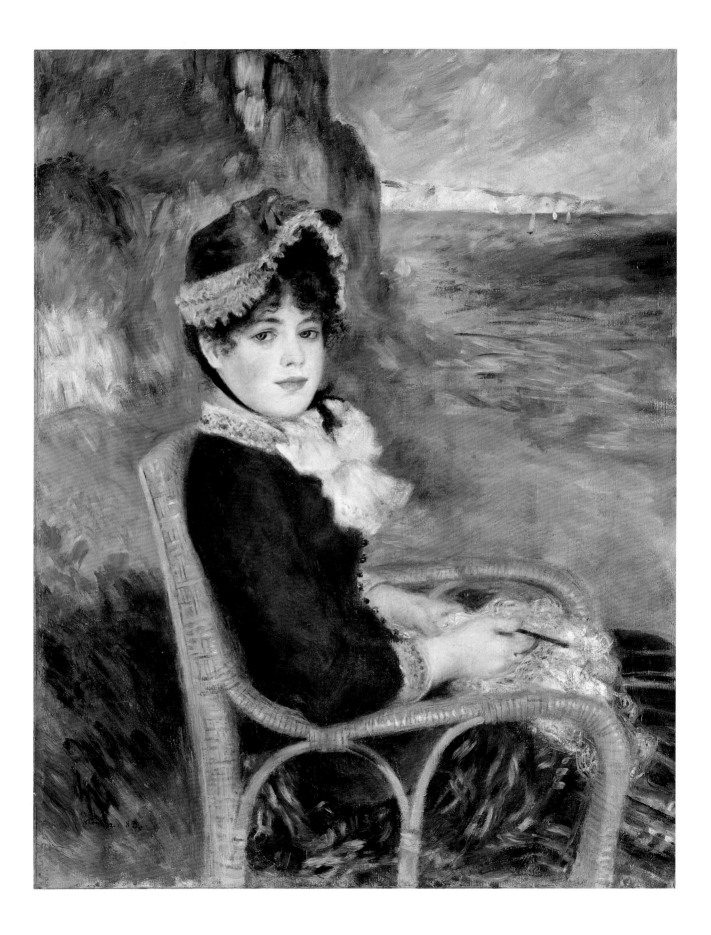

# 차례

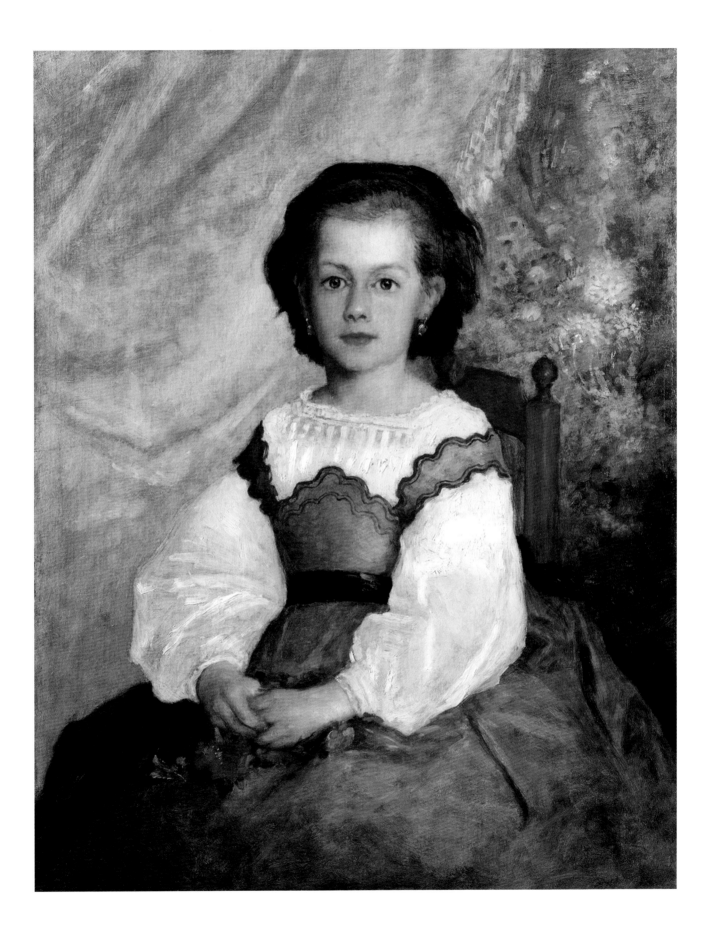

# 가족과 친구, 그리고 스승
## 1841 – 1867

19세기 프랑스 회화 컬렉션을 살펴보다가 피에르 오귀스트 르누아르에 도달하면, 우리는 그 이전의 어떤 화가도 보여준 적이 없는 즐겁고 유쾌한 분위기에 감동하게 된다. 밝은 분위기로 눈을 즐겁게 하는 미술, 이것이 르누아르 예술의 위대 함과 한계를 동시에 설명하는 말이다. 르누아르는 60년 가까이 화가로 활동하면서 약 6000점의 작품을 남겼다. 피카소를 제외하고, 이것은 분명 그 어떤 화가보다 많은 작업량이며, 이 중 최상급 작품은 현재 100만 파운드 이상에 거래되고 있다. 1841년 2월 25일 프랑스 리모주에서 태어난 르누아르는 가난한 중산계급 출신이었다. 그의 아버지는 재단사였다. 예술가가 되기로 결심했을 때 르누아르는 자신이 얼마나 유명해질지 짐작조차 하지 못했다.

르누아르의 아버지 레오나르는 결코 부유한 사람이 아니었으며, 재단사로 돈을 많이 벌지도 못했다. 1845년 르누아르의 가족은 좀더 나은 생활을 기대하며 리모주에서 파리로 옮겨갔으나 현실은 마찬가지였다. 당시 파리는 세계 강대국의 수도였다. 이웃 나라들과 달리 프랑스는 중세 이래 통일국가였으며, 프랑스 국민들은 수백 년에 걸친 조국의 영광스러운 역사를 회고할 수 있었다. 부르주아 계급은 여러 차례의 혁명을 통해 정치권력을 손에 넣었다. 이들은 코르시카 출신의 키 작은 장교 나폴레옹 보나파르트를 지지했으며, 나폴레옹은 곧 전 유럽을 장악했다. 나폴레옹이 정복한 지역이 다시 분리되고, 자유를 열망하는 다른 유럽 국가들에 의해 완전히 해체된 후에도 여전히 당시의 영광을 느낄 수 있었다. 1848년 세 번째 부르주아 혁명이 일어났고, 루이 보나파르트는 숙부 나폴레옹 보나파르트의 후광을 입어 나폴레옹 3세로 등극하여 유럽의 다른 군주들과 어깨를 나란히 했다.

제2제정기에 예술은 매우 중요한 역할을 했다. 대중적인 호소력을 지닌 소설가들과 감성적인 시인들이 방대한 양의 문학작품을 저술했다. 날카로운 위트를 구사하는 사실주의자들이 등장하여 당시의 생활을 신랄하게 기록했으며, 그중에는 귀스타브 플로베르와 젊은 에밀졸라 같은 문인들이 있었다. 부유한 중산계급 사람들의 눈과 귀를 위해 많은 예술 작품이 창작되었으며, 극장은 빅토리앵 사르두와 알렉상드르 뒤마 2세의 연극, 자크 오펜바흐의 오페레타를 비롯하여 각종 음악회, 오페라,

"내가 지식인들 사이에 태어났다고 상상해보라! 나는 선입견을 버리고 물건을 보는 데 몇 년이 걸렸을 수도 있다. 그리고 손도 서툴렀을 것이다."

—피에르 오귀스트 르누아르

**로멘 라코 양**
**Mademoiselle Romaine Lacaux**
1864년, 캔버스에 유채, 81.3×65cm
클리블랜드 미술관
1942년 한나 기금 기증

발레를 즐기려는 관객들로 가득 찼다. 호화로운 건축 양식이 유행하면서 파리의 건물들은 화려한 바로크 양식으로 장식되었다. 파리 도시 전체가 시장 조르주 외젠 오스만 남작의 지휘에 따라 철저하게 재건축되었다. 장 바티스트 카르포 같은 조각가들은 이러한 네오바로크식 건물에 어울리는 조각 작품을 만들었다. 많은 화가들이 유화를 그렸는데, 현학적이라고 할 정도로 극도로 정확하게 그리는 화가가 있는가 하면, 매혹적인 그림을 그리기 위해 노력하는 화가도 있었다. 화가들은 작품을 통해 즐거운 느낌을 불러일으키고자 했으며, 그런 작품을 살롱전이나 귀족들의 내실, 극장 로비, 식당 등에 걸어 사교계 사람들의 눈에 띄려고 노력했다. 매년 살롱전에서는 아카데미 교수들로 구성된 심사위원단이 2500점 이상의 작품을 심사했으며, 대중은 그들의 심사 결과를 예리하게 주시했다.

회화와 드로잉에 재능을 보인 르누아르는 도자기 공장에서 도제로 일하면서 재능을 발휘했다. 13세 때 그는 도자기에 그림을 그리는 화공이 되어 커피잔에 작은 꽃이나 전원의 양치기, 혹은 마리 앙투아네트의 옆모습 등을 그려 넣었다. 이러한 초기의 작업 방식 때문에 르누아르는 이후에도 물감의 반짝이는 광택과 섬세한 음영, 때로는 도자기처럼 매끄러운 느낌을 계속해서 발전시킨 것으로 보인다. 젊은 시절 그는 점심시간을 아껴 루브르 박물관에서 고대 조각을 모사했다. 어느 날 르누아르는 값싼 식당을 찾다가 르네상스 시대의 조각가 장 구종의 화려한 부조 〈순수의 샘〉을 발견했다. 훗날 그는 이렇게 회고했다. "나는 즉시 식당을 찾을 생각을 버리고 소시지를 사 들고 점심시간 내내 그 조각 주변을 서성거렸다." 그의 많은 회화에서 우리는 일찍이 그가 발견한 구종의 님프들이 남긴 희미한 흔적을 찾아볼 수 있다.

르누아르는 4년 동안 도자기에 그림을 그리는 화공으로 일했다. 그러나 산업 혁명의 여파가 밀어닥치면서 그의 생활에도 돌이킬 수 없는 변화가 생겼다. 도자기에 그림을 찍어내는 기술이 도입되면서 르누아르를 포함한 많은 도자기 화가들이 일자리를 잃었던 것이다. 그는 숙녀용 부채에 그림을 그리다가 해외 선교사들이 사용하는 교회 깃발에 그림을 그렸다. 르누아르는 이런 과정을 통해 붓을 민첩하고 능숙하게 사용하는 방법을 익혔다. 노년에 르누아르는 로코코 거장들의 작품을 반복하여 모사하던 젊은 시절을 감사하는 마음으로 회고하곤 했다.

르누아르의 근면함은 곧 결실을 맺기 시작했다. 21세가 되던 해에 그는 정식으로 미술을 공부할 수 있을 만큼 돈을 벌었다. 1862년 4월 그는 파리의 에콜데 보자르에 입학했다. 당시 에콜데 보자르는 알프레드 드 노이베케르케 백작이 교장을 맡고 있었는데, 그는 사실주의 미술을 "서민적이고 불쾌한 것"으로 평가했다. 학생들은 고전 회화를 모사하거나 석고상을 정확하게 소묘하는 훈련을 받았으며, 역사적인 회화 작품들을 다른 어떤 것보다 높이 평가하도록 교육받았다. 르누아르는 여러 스승들에게 배웠으나, 진정한 스승은 20년 전 알레고리 회화로 유명세를 떨치던 샤를 글레르였다. 르누아르는 글레르의 개인 화실에 다녔으며, 거기에서 30~40명의 학생들과 함께 누드모델을 소묘하거나 회화로 그렸다. 과거의 경력 덕분에 르누아르는 자신감 있게 붓을 사용할 수 있었으며, 언제나 열정을 다 해 과제를 완수했다. 타고난 성향과 로코코 회화를 모사한 영향으로 르누아르는 강렬한 원색을 즐겨 사용했다. 그러나 이러한 원색은 학교에서는 널리 사용되지 않는 것이었다. 글레르의 화실

**아룸과 온실 식물**
**Arum and Conservatory Plants**
1864년, 캔버스에 유채, 130×96cm
빈터투어, 오스카 라인하르트 컬렉션
암 뢰머홀츠

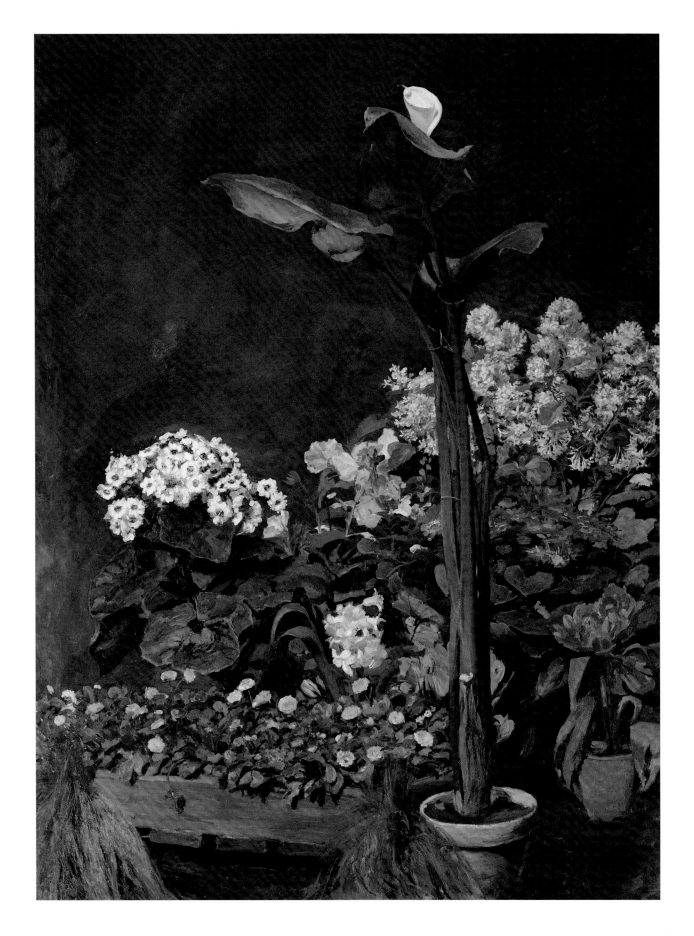

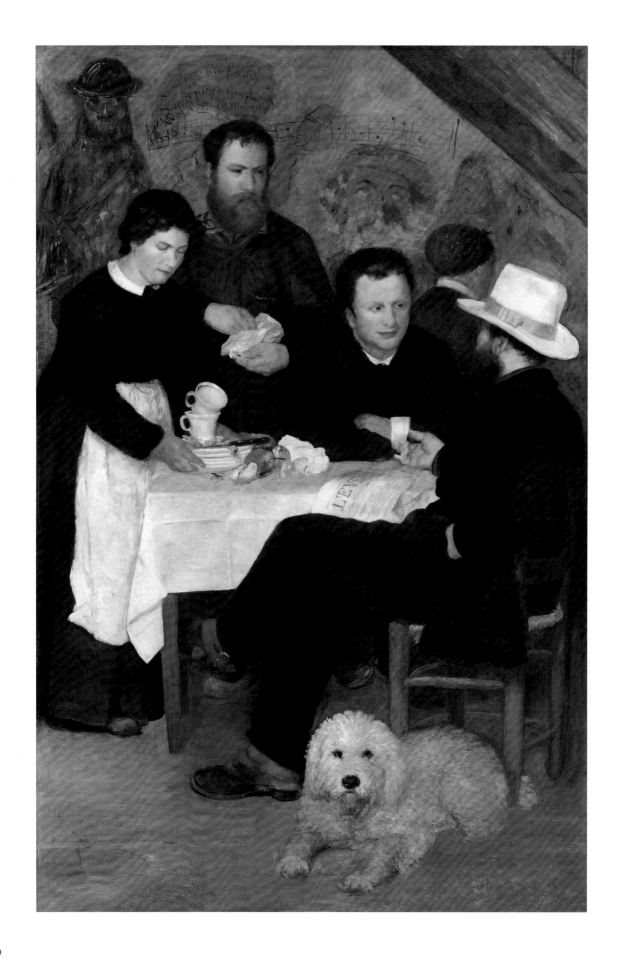

에 나간 첫 주에 르누아르는 스승과 마찰을 일으켰다. 후에 르누아르는 이렇게 회고했다. "나는 최선을 다해 모델을 그렸다. 글레르 선생님이 내 그림을 보더니 냉담한 표정을 지으며 '너는 너 자신의 즐거움을 위해서 그림을 그리는구나, 그렇지?'라고 말했다. 나는 '물론이지요. 선생님께서도 그림 그리는 게 즐겁지 않다면 그림을 그릴 이유가 없다는 것을 잘 아시잖아요'라고 말했다. 그때 선생님께서 내 말을 제대로 이해하셨는지 모르겠다." 그의 대답은 스승에게 대드는 것이 아니었다. 오히려 말 그대로 미술에 대한 완전히 새로운 태도, 즉 '미술이라는 고귀한 여신'을 엄숙하고 성실하게 따르는 것이 아닌, 더 감각적이고 생동감 넘치는 미술을 추구하는 태도를 훌륭하게 요약한 것이다.

글레르의 화실에는 스승의 가르침을 따르지 않는 학생이 또 한 사람 있었다. 그의 이름은 클로드 모네였고, 르누아르는 곧 그와 친구가 되었다. 르누아르는 글레르의 화실에서 알프레드 시슬레, 프레데릭 바지유(12쪽)와도 친분을 맺었다. 모네가 그들 중 가장 열성적이었다. 그는 외젠 부댕에게 자연광의 조건에서 풍경을 보고 그림을 그리는 법을 배웠으며, 작업실의 차가운 빛을 무엇보다 싫어했다. 1863년 5월 소위 '낙선전'에서 르누아르와 친구들은 현재 파리 오르세 미술관에 있는 마네의 〈풀밭 위의 점심〉을 보았다. 일반 대중 사이에서 이 그림은 조롱과 분개의 대상이었는데, 매우 당혹스러운 주제를 밝은 색채로 그리고 있어 당시로서는 무척 독특한 작품이었다. 르누아르와 친구들은 즉시 자신들이 마네와 상당히 비슷하다는 것을 알아차렸다. 1864년 초 글레르가 은퇴하자 르누아르와 친구들은 스승을 두지 않고 독자적으로 그림을 그렸다. 같은 해 봄, 모네는 퐁텐블로 숲속의 마을 샤이앙비에르로 친구들을 데리고 가 자연을 그리게 했다. 이보다 30년 전에 파리 근교의 숲과 강 등 소박하고 아름다운 자연을 그리는 것이 의미 있다고 생각한 또 다른 젊은 화가들이 있었다. 그들은 퐁텐블로 숲 근처 고향 마을의 이름을 따서 바르비종 화가들이라 불렸다. 그들 중 샤를 프랑수아 도비니, 나르시스 디아즈 드 라 페냐와 카미유 코로는 아직 그 지역에서 그림을 그리고 있었다. 자연 그대로의 시골 풍경을 사실적으로 묘사하는 그들의 방법은 당시까지도 논란의 대상이었다.

1864년 르누아르는 처음으로 살롱전에 출품하여 입선했다. 빅토르 위고의 소설 『노트르담 드 파리』에서 주제를 따온 〈염소와 함께 춤추는 에스메랄다〉라는 작품이었다. 이 작품은 분명 당시 전시장에 어울리는 어두운 색으로 그렸을 것으로 짐작된다. 그래서 바르비종 화가인 디아즈가 어두운 색을 사용하지 말라고 충고하자 르누아르 스스로 이 작품을 파기한 것으로 보인다. 디아즈와 르누아르는 절친한 사이였으며, 당시 상당한 돈을 벌어들이고 있던 57세의 디아즈는 23세의 젊은 동료 화가에게 충고뿐만 아니라 재정적인 지원도 아끼지 않았다.

당시 르누아르가 존경한 화가들로는 귀스타브 쿠르베와 외젠 들라크루아가 있었다. 1848년 쿠르베는 사실적인 회화로 엄청난 논쟁을 불러일으켰는데, 돌 깨는 사람들, 단순한 풍경, 농부처럼 억센 몸을 매우 사실적으로 그린 초상화와 여성 누드 등이 화제가 되었다. 쿠르베는 어두운 색으로 그림자를 표현했으며, 그림의 전체적인 외관은 견고하고 치밀하게 그렸다. 쿠르베의 작품은 대부분 아카데미 회화의 구성 법칙에서 벗어나 있었으며, 자연 그 자체에서 나온 것 같은 소박한 아름다움을 보

"고대인들의 작품을 보면 우리가 똑똑하다 생각할 이유가 전혀 없다. 무엇보다도 그들은 대단한 장인들이었다! 자신이 무엇을 만드는지 똑똑히 알고 있었기 때문이다. 그리고 그게 전부였다. 그림은 엉성한 감상주의를 위한 것이 아니다. 그림은 당신의 손이 가장 먼저 한 행동이고, 당신은 노력해야만 한다."
―피에르 오귀스트 르누아르

**앙토니 아주머니의 여인숙에서**
**At the Inn of Mother Anthony**
1866년, 캔버스에 유채, 194×131cm
스톡홀름, 스웨덴 국립미술관

**프레데리크 바지유**
Frédéric Bazille
1867년, 캔버스에 유채, 105×73.5cm
파리, 오르세 미술관

"그림을 배우기에는 미술관이 좋다. …
가령 루브르에서 그림을 배운다는 것은
루벤스와 라파엘로를 다시 그리기 위해서 칠을
벗겨내고 그들의 기술을 훔치라는 의미가
아니다. 당신은 당신이 살아가는 시대의
예술가가 되어야만 한다. 하지만 미술관에서는
자연이 전할 수 없는 느낌을 얻을 수 있다.
이게 그림이다. 아름다운 장면이 아니지만,
당신이 '나는 화가가 될 거야' 하고 말하게 만들
것이다."

─피에로 오귀스트 르누아르

**디아나**
Diana
1867년, 캔버스에 유채, 199.5×129.5cm
워싱턴 국립미술관
체스터 데일 컬렉션

여주었다. 쿠르베의 사실주의는 서민적이고 물질적인 세계관과 밀접한 관련이 있었다. 중산계급 출신의 사회주의자 피에르 조제프 프루동을 존경했던 쿠르베는 예술 작품을 그 자체로 평가해서는 안되며, 사회적인 기능으로 평가해야 한다고 생각했다. 이러한 생각은 낭만주의에서 그 기원을 찾을 수 있는데, 르누아르가 존경하던 또 다른 화가인 들라크루아는 낭만주의의 신봉자였다. 들라크루아는 초기작에 사회 문제에 관심을 표현하면서, 엄격한 고전주의의 규범에서 벗어나려는 당시 예술가들의 전반적인 경향을 따랐다.

당시에는 고전주의가 번성하고 있었으나, 고전주의는 더 이상의 회화 발전에 걸림돌이 되고 있었다. 고전주의자들은 세상의 다채로운 색상에 그다지 신경을 쓰지 않았다. 반면, 들라크루아는 색채 자체의 아름다움을 드러내는 동시에 개인적이고 열정적이며 상상력이 풍부한 예술 작품 속에 생생한 사실감을 담고자 했다. 르누아르는 화려한 색채를 사용한 들라크루아의 회화에 매력을 느꼈다. 르누아르가 들라크루아의 일기 마지막에 기록된 이 문장을 읽었더라면 아마 전적으로 동의했을 것이다. "회화의 가장 중요한 임무는 눈을 즐겁게 하는 것이다."

1865년 여름 르누아르와 시슬레는 배를 타고 센 강을 따라 르아브르까지 갔다. 르아브르의 뱃놀이는 이후 이들의 작품에 자주 등장하는 주제가 되었다. 이들은 도비니처럼 배 위에서 센 강변을 그렸다. 살롱은 르누아르의 작품을 다시 받아들였다. 그러나 1년 뒤 심사위원은 훨씬 더 엄격한 결정 기준을 세웠고, 이때부터 새로운 미술 양식을 창안하기 위한 르누아르의 노력이 시작되었다. 이 무렵 르누아르는 퐁텐블로 근처의 마를로트라는 마을에서 친구들과 함께 대부분의 시간을 보냈다. 여기서 그는 〈앙토니 아주머니의 여인숙에서〉(10쪽)라는 그림에 친구들의 모습을 그려 넣었다. 몇몇 사람들이 식탁에 모여 앉아『레벤망』지에 실린 기사에 대해 토론하는 장면을 그린 그림이다.『레벤망』은 젊은 졸라가 1866년 살롱전에 대한 평론을 기고하여 예술 작품이란 "한 사람의 기질을 통해 자연의 일부를 보는 것"이라고 정의한 바 있는 정기간행물이다. 그림 속 사람들을 전부 알아볼 수는 없지만, 친구인 시슬레와 쥘 르쾨르는 분명하게 알아볼 수 있다. 벽에는 악보와 만화가 낙서되어 있는데, 그 중에는 1851년 소설『라 보엠』을 쓴 앙리 뮈르제르를 스케치한 것도 보인다. 이 젊은 예술가들은 스스로를 보헤미안, 즉 예술가로서 선구적인 열정을 가졌지만 이를 세상이 알아보지 못하는 가난한 예술가로 여겼다. 1867년 살롱전의 심사위원단은 이들에게 특히 냉담하여 르누아르의 〈디아나〉(13쪽)를 낙선시켰다. 르누아르는 누드를 정확하고 아름답게 그렸다. 이 작품에서는 14년 전 "호텐토트의 비너스"라는 혹평을 들으며 낙선했던 쿠르베의 〈목욕하는 여인〉에 나타난 거친 표현은 찾아볼 수 없다. 사실 르누아르의 〈디아나〉는 당시 인기 있던 화가들의 작품보다 훨씬 더 건강하고 사실적이다. 졸라의 표현대로, 맘껏 먹어 몸집 좋고, 뽀얗게 분칠한 누드인 것이다.

르누아르는 누드의 허리에 모피를 둥글게 두르고 활과 갓 잡은 사슴을 그려 넣어 모델을 고대 사냥의 여신으로 변모시켰다. 그러나 신화적인 주제를 선호하는 살롱전의 아카데미 취향을 염두에 둔 이 작품은 낙선하고 말았다. 그 해 파리에서는 만국박람회가 열릴 예정이었으며, 살롱 심사위원단은 '흠 없는' 프랑스 미술을 선보이기를 원했다. 그러나 이후 3년 동안 르누아르는 보다 현대적인 양식의 작품을 출품

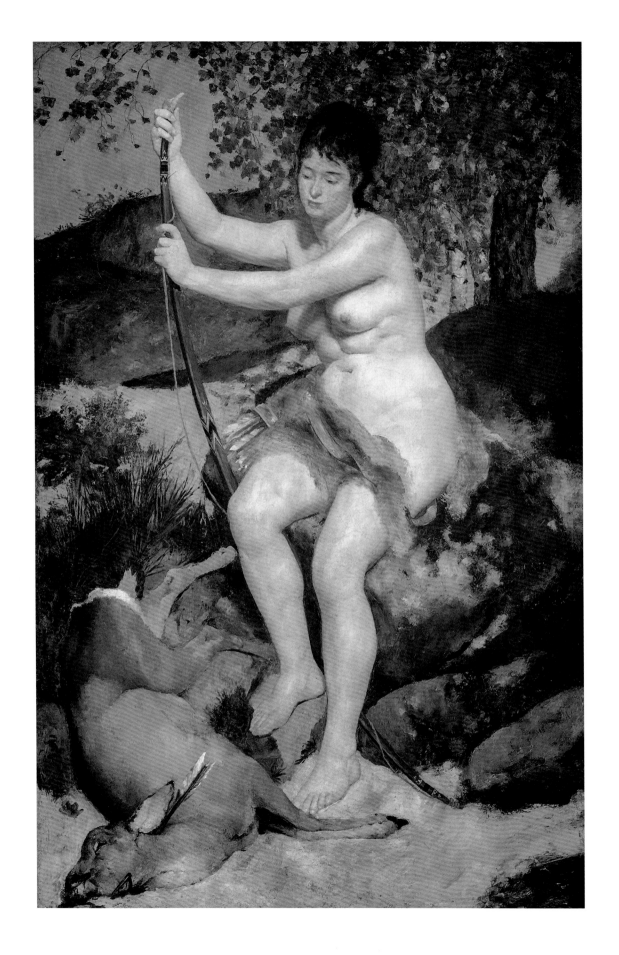

15쪽
**리즈**
Lise
1867년, 캔버스에 유채, 184×115.5cm
에센, 폴크방 미술관

"가끔 모네에게 저녁 파티 초대를 받곤 했다.
그리고 우리는 라드(lard)로 요리한 칠면조와
샹베르탱 와인을 잔뜩 먹었다."
—피에르 오귀스트 르누아르

**퐁 데 자르, 파리**
**The Pont des Arts, Paris**
1867-68년, 캔버스에 유채, 60.9×100.3cm
패서디나, 노턴 사이먼 재단

하여 살롱전에 연달아 입선하는 성공을 거두었다. 살롱 심사위원단은 점차 상당히
관대한 태도를 보였는데, 이는 주로 젊은 사실주의자들을 옹호하기 시작한 도비니
의 영향력 덕분이었다. 그리고 집권 마지막 해를 맞은 제정 정부는 중산계급의 불만
을 감당하기에는 역부족이었다.

하지만 이러한 사소한 성공으로는 경제적인 어려움에서 벗어날 수 없었다. 르누
아르는 그 뒤로도 오랫동안 어려움을 겪어야 했다. 경제적으로 부유했던 친구 바지
유가 르누아르에게 작업실을 함께 쓰도록 해주었다. 그들은 함께 엽서를 그려 생계
를 해결했다. 1867년 여름 르누아르는 다시 퐁텐블로 숲에 이젤을 세우고 열여덟 살
의 리즈 트레오(15쪽)를 모델로 그림을 그렸다. 1869년 여름에는 파리 교외 빌 다브레
에서 리즈와 그녀의 부모님과 함께 지냈다. 가끔 그는 부지발에서 가난하게 살고 있
는 모네에게 음식을 가져다주었다. 그렇다고 르누아르의 사정이 결코 나은 것은 아
니었다. 그는 바지유에게 "우리는 매일 먹지 못하지만, 나는 여전히 매우 즐겁네"라
고 썼다. 르누아르와 모네에게 가장 큰 어려움은 물감을 살 돈이 없는 것이었다. 이
즈음 그들은 부지발의 센 강변에 있는 유원지 그르누예르(개구리 연못)에서 같은 주제
를 반복하여 그리곤 했다. 두 명의 젊은 화가가 절박한 경제적 어려움에도 불구하고
점점 더 밝은색으로 그림을 그리는 모습은 매우 감동적이다. 친구인 시슬레나 카미
유 피사로와 마찬가지로 이들은 생계를 해결하기 위해 고군분투해야 했으나, 이때
나 이후의 어려운 날들에나 결코 피로, 걱정, 우울, 비관 같은 감정을 그림으로 표현
하지 않았다.

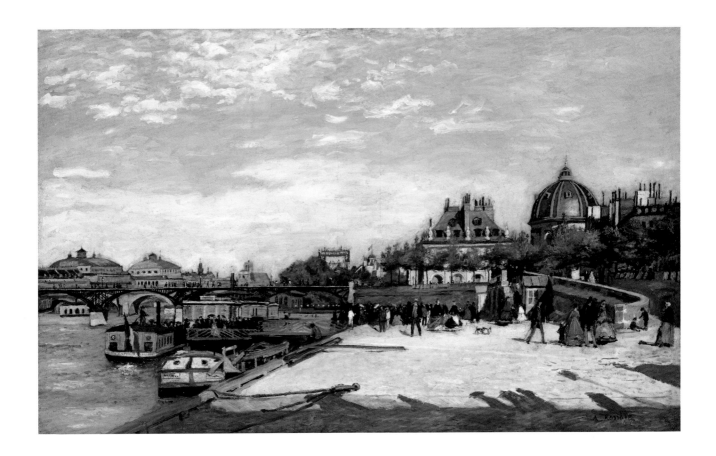

# 새로운 미술 양식

## 1867 – 1871

젊은 화가들은 새로운 미술 원리를 찾기 위해 노력했다. 그들은 파리에 있을 때면 저녁마다 바티뇰 대로에 있는 카페 게르부아에 모여 열띤 토론을 벌였고, 곧 "바티뇰의 화가들"로 알려졌다. 마네가 그룹의 중심인물이었으며, 졸라, 테오도르 뒤레, 자샤리 아스트뤼크, 에드몽 뒤랑티 같은 소설가와 비평가도 참여했다. 여위고 예민했던 르누아르는 토론에 적극적으로 참여하지 않았다. 그는 명랑하고 지적이며 유쾌한 유머 감각을 지녔지만 논쟁이나 이론을 좋아하지 않았기 때문이다. 그에게 그림은 엄격한 계획의 대상이 아니라, 겸손하고 즐거운 마음으로 실천하는 아름다운 기술이었다. 그러나 그의 그림은 가장 대담하고 진보적이라는 평가를 받았다. 기본적인 원리는 눈으로 볼 수 있는 것을 가능한 한 충실하게 그리는 것이었다. 바르비종 화가들, 농부를 그린 장 프랑수아 밀레, 그리고 쿠르베가 이러한 작업을 시작했다. 그러나 이들은 대부분 작업실에서 그림을 그렸기 때문에 햇빛 속에서 아름답게 빛나는 밝은 대상을 제대로 표현하지 못했다. 이들은 자연을 좀 더 충실하게 묘사하려는 노력으로 그림자의 색채 문제에 도전했다. 면밀하게 관찰한 결과, 이들은 그림자 안에도 매우 다양한 음영의 차이가 있으며, 특히 청색이 두드러진다는 사실을 발견했다. 이것은 옥외에서 그림의 대상을 직접 마주했을 때만 정확하게 관찰할 수 있는 중요한 사실이기 때문에, 르누아르와 모네는 야외에서 직접 대상을 보고 그림을 그려야 한다고 생각했다. 그들은 빛의 조건과 주변 사물에 반사된 색채에 따라 대상의 색상이 다양하게 변화하는 것을 보았다. 또 대기의 흐름이 사물의 외곽선을 해체하여 대상을 모두 선명하게 식별할 수 없다는 사실을 알았다.

어떤 대상은 다른 대상보다 이런 현상이 더 심했다. 즉 나뭇잎, 꽃, 물, 구름, 연기, 배, 여인의 아름다운 치마, 섬세한 양산, 느긋하고 자연스럽게 움직이는 사람들은 분명하게 식별하기가 어려웠다. 그들은 엄격한 규칙과 전통을 연상시키는 모든 것을 혐오했다. 그리고 주변 사람들의 생활, 다시 말해 친밀한 가족 관계나, 산책, 여가, 무언가 새로운 것을 경험할 수 있는 곳, 예를 들어 스포츠 경기나 빠르게 변화하는 대도시에서 볼 수 있는 생생한 삶의 아름다움을 추구했다.

르누아르의 첫 번째 걸작은 1867년의 〈리즈〉(15쪽)로, 이듬해 살롱전에 전시되었

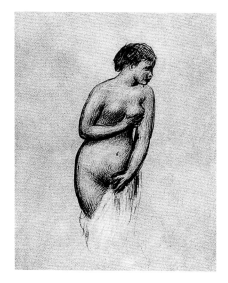

**서 있는 누드**
**Standing Nude**
1919년, 버프 고급지에 붉은색과 검은색 초크에 흰색 초크 덧칠, 37.3×29.8cm
오타와, 캐나다 국립미술관

**연인(리즈와 시슬레)**
**A Couple (Lise and Sisley)**
1868년경, 캔버스에 유채, 105×75cm
쾰른, 발라프 리하르츠 미술관

다. 이 작품은 여자 친구 리즈를 등신대로 그린 것으로, 이러한 크기는 보통 왕의 초상화에 사용되던 것이었다. 평론가 뷔르거 토레는 "모든 것이 매우 자연스럽고 정확하게 묘사되어, 우리에게 익숙한 전통적인 색채의 관점에서 자연을 보는 것이 잘못된 것처럼 느껴진다"고 썼으며, 아스트뤼크는 리즈를 "파리 여인의 특징을 두루 갖춘 전형적인 프랑스의 딸"이라고 묘사했다. 3년 후에 르누아르는 다시 리즈를 모델로 하여 〈오달리스크〉(19쪽)을 그렸다. 이 작품은 당시 유행하던 동양풍의 그림으로, 들라크루아의 〈알제의 여인들〉에서 그 기원을 찾을 수 있다.

〈연인(리즈와 시슬레)〉(16쪽)는 실제 인물의 절반 크기이다. 여자의 눈과 치마를 강조하여 두 인물 중 여자가 더 중요하다는 사실을 보여준다. 선과 색채가 조화롭게 구성되어, 르누아르가 루브르 박물관의 걸작에서 배운 구성의 법칙을 매우 세심하게 따랐다는 사실을 알 수 있다. 빛과 반사광의 상호작용은 〈리즈〉보다 현저히 약화되었으며, 인물들 역시 〈리즈〉만큼 주변의 자연환경에 녹아들지 않았다. 이러한 특징은 르누아르의 대형 풍경화에 잘 나타난다. 〈퐁 데 자르, 파리〉(14쪽)에는 밝은 햇빛

**라 그르누예르**
**La Grenouillère**
1869년 캔버스에 유채, 66.5×81cm
스톡홀름, 스웨덴 국립미술관

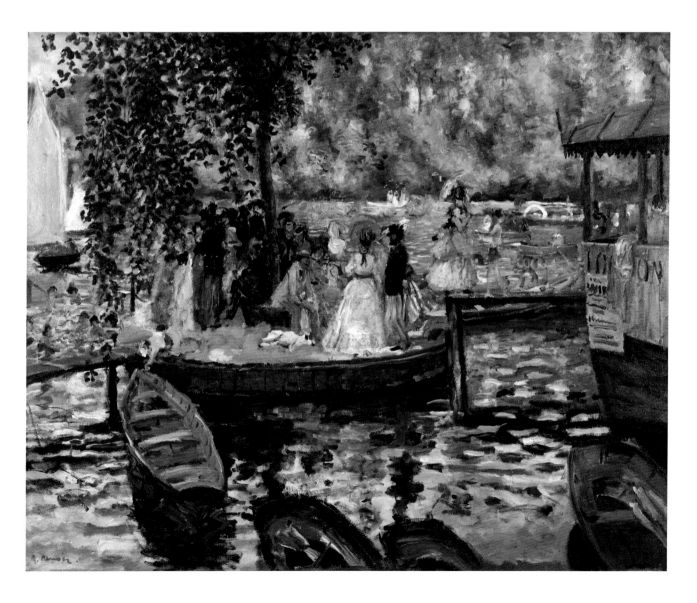

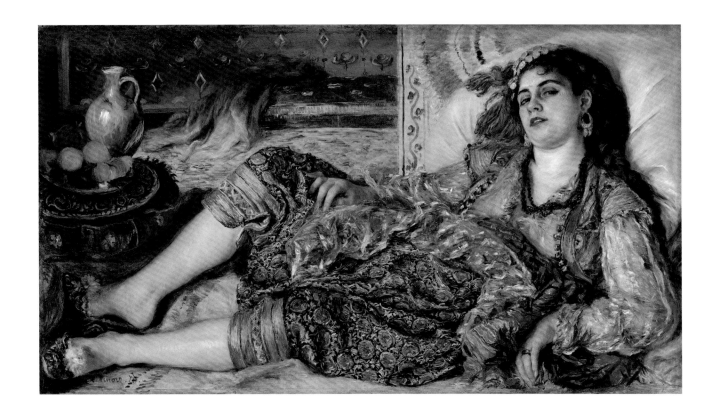

이 드리워져 있지만, 견고하고 정확한 기하학적 구성으로 미술 아카데미 건물과 증기선 선착장, 현대적인 강철 다리 등 파리 중심부가 한눈에 들어온다.

　모네와 르누아르가 함께 노력한 결과는 그르누예르를 아름답게 표현한 작품에서 찾아볼 수 있다. 모네의 회화 3점과 르누아르의 회화 3점은 당시의 정경을 생생하게 포착했으며, 양식적 차이도 거의 느낄 수 없다. 센 강변의 부둣가에 모여 있는 사람들, 계속해서 손님이 바뀌는 선실, 수영하는 사람, 노 젓는 사람, 그리고 무엇보다 다채로운 색상으로 반짝이는 수면 등 모든 요소를 붓으로 스케치하듯 표현했다. 이 작품들은 전통적인 구성 방식에서 완전히 벗어나 있으며, 기 드 모파상의 소설에 묘사된 사람들처럼 유쾌하게 떠들고 있다.

　"자연의 인상"은 카페 게르부아에서 벌어진 토론에서 가장 많이 사용된 표현이었으며, 이제 그것이 그림으로 실현된 것이다. 목욕하는 디아나보다는 자연의 인상을 그려야 한다는 생각에 이르자, 새로운 주제가 새로운 양식적 수단과 조화를 이루어야 한다는 사실이 점차 분명해졌다. 그리고 그러한 양식적 수단을 모색하는 과정에서 새로운 주제들이 발견되었다. 예기치 않은 매혹적인 순간을 접하게 되면 그때 재빨리 그려야 했다. 모든 것이 움직이고, 빛은 끊임없이 변화한다. 이들이 포착하려 한 것은 이처럼 부단히 유동하는 상태이며, 여름날의 밝은 햇빛을 방안으로 끌어들이는 빛나는 색채였다. 이와 같은 작품들은 5년 뒤 '인상주의'라는 명칭을 얻게 되는 새로운 회화의 전조였다.

**오달리스크**
**Odalisque**
1870년, 캔버스에 유채, 69.2×122.6cm
워싱턴 국립미술관
체스터 데일 컬렉션

"벨라스케스가 날 즐겁게 해주는 건 그의 예술에서 기쁨, 그가 그림을 그릴 당시의 바로 그 희열이 쏟아져 나오기 때문이다. 만약 작품에서 그 화가의 열정을 느낄 수 있다면 그와 즐거움을 같이 즐기는 것이다."
—피에르 오귀스트 르누아르

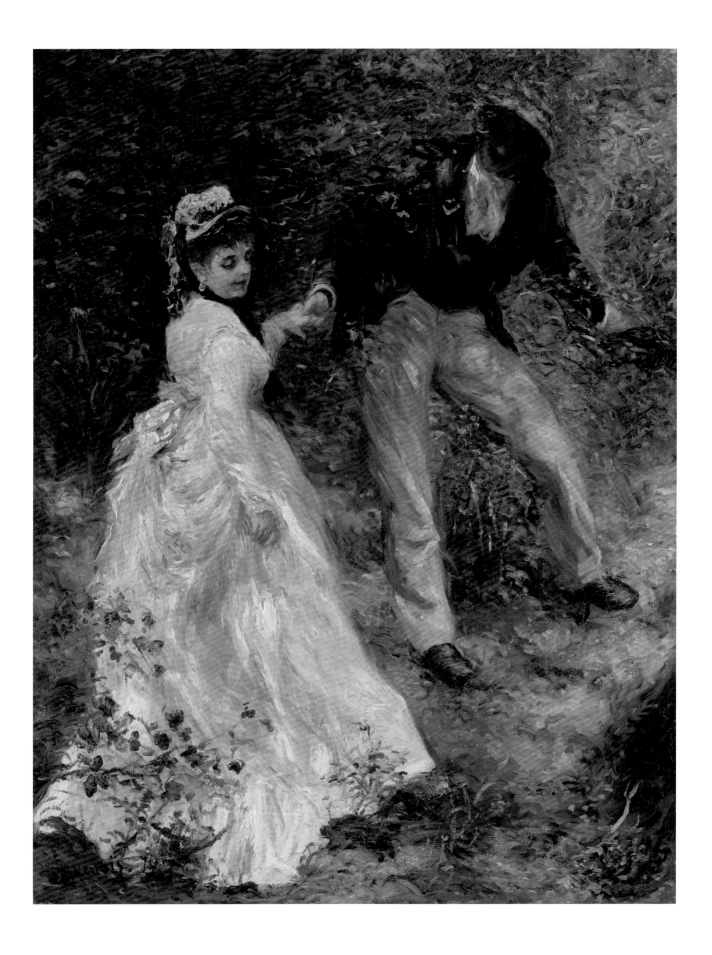

# 위대한 인상주의의 시대

## 1872 – 1883

1870년 봄, 르누아르와 친구들은 대부분 살롱전에 출품했다. 그리고 7월에 프랑스-프로이센 전쟁이 발발하자, 르누아르는 기병으로 입대했다. 나폴레옹 3세의 군대가 프로이센에 패하자, 프랑스는 다시 공화국을 선포했다. 1871년 봄, 파리의 노동자, 장인, 지식인, 예술가들이 합세하여 혁명 정부인 파리 코뮌을 수립했다. 그러나 새로운 국가를 건설하려는 혁명적인 시도는 피비린내 나는 종말을 고했다. 르누아르는 주변의 극적인 사건들에 그다지 신경을 쓰지 않았다. 그러나 중산계급과 노동계급의 첨예한 갈등이 표면화되면서 프랑스의 분위기는 급변했으며, 이러한 상황은 직접적이든 간접적이든 르누아르와 새로운 예술에 전반적으로 영향을 끼쳤다.

르누아르는 1872년 살롱전에 다시 〈알제리 옷을 입은 파리의 여인들〉(도쿄 국립서양미술관)을 출품했으나 낙선했다. 그는 이 그림으로 들라크루아에게 경의를 표했다. 혁명 후 중상류층은 어떠한 종류의 혁신에도 의심을 품었다. 혁신적 예술가들은 관변 평론가들과 맞서야 했다. 경제적 자립 수단이 없는 르누아르와 같은 사람들은 한층 더 궁핍한 시기를 겪어야 했다. 살롱전에 낙선하여 조롱과 모욕을 면치 못한 가난한 예술가들은 대부분 40대에 들어섰고, 마침내 예술적 투쟁 단체를 결성하여 새로운 양식을 성숙하게 발전시키고 뛰어난 예술성을 펼쳐 보이기 시작했다.

이 시기에 프랑스 인상주의는 가장 성숙한 모습으로 발전했으며, 특히 르누아르는 예술적 기량이 완전히 무르익어 활기찬 상상력으로 화려한 작품을 왕성하게 제작했다. 1872년부터 1883년 사이에 그의 기량은 절정에 달했다. 1860년대에도 그만의 고유한 방식을 찾아볼 수 있으나 많은 부분을 과거의 거장들에 의지했으며, 1880년대 이후에는 주제 선택의 폭이 제한적이고 동일한 주제를 단조롭게 변주하는 경향이 있었다. 반면에 이 시기에 제작한 작품은 다른 작품과 뚜렷이 구별되는 독창적인 걸작이다.

놀랍게도, 패전과 파리 코뮌 직후는 프랑스 경제가 가장 번성한 시기였다. 경제는 눈부시게 발전하고, 그림은 예상치 못한 높은 금액에 팔렸다. 그중 많은 돈이 바티뇰 화가들을 성공으로 이끈 폴 뒤랑 뤼엘의 손을 거쳐 나왔다. 1862년 부친의 미술 사업을 물려받은 뒤랑 뤼엘은 직관과 수완을 이용하여 바르비종 화가들이 사회

"요즘은 사람들이 모든 것에 설명을 붙이고 싶어 한다. 하지만 한 사람이 그림을 설명할 수 있다면, 그건 더 이상 예술 작품이 아니다. 진짜 예술에 필요한 조건을 얘기해 볼까? 말로 표현할 수 없고, 설명할 수 없어야 한다. 예술 작품은 관중을 붙잡고, 에워싸고, 매료해야 한다. 예술가는 그림을 통해 자신의 열정을 전달하고, 짜릿함을 발산하고, 관객을 그의 열정으로 끌어와야 한다."

—피에르 오귀스트 르누아르

**산책**
**The Walk**
1870년, 캔버스에 유채, 81.3×64.8cm
로스앤젤레스, J. 폴 게티 미술관

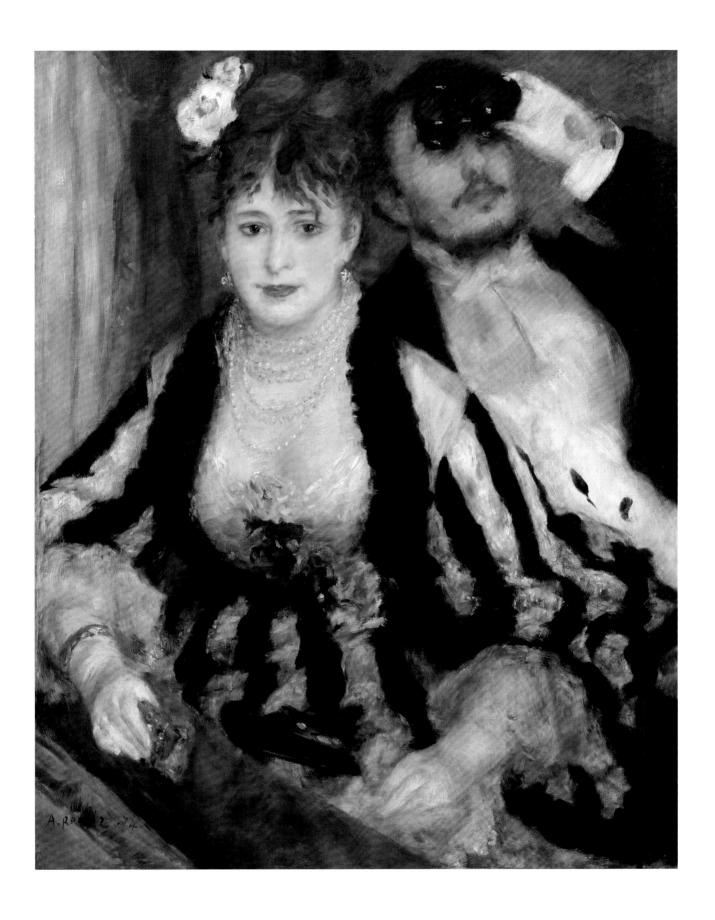

적으로 인정받도록 지원했다. 그리고 곧 그들의 그림으로 큰돈을 벌기 시작했다. 그가 이렇게 성공하게 된 까닭은 바르비종 화가들의 회화를 보고 그 가치를 즉각 알아차렸으며, 많은 어려움에도 용기를 잃지 않았기 때문이다. 여러 해 동안 그는 관변 평론가에게 무시당한 예술가들을 참을성 있게 옹호했으며, 판매할 수 있으리라는 확신이 없을 때도 그들의 작품을 사들였다. 1870년 그는 프랑스−프로이센 전쟁을 피해 런던에 가 있던 피사로와 모네를 만났으며, 1873년에는 르누아르를 발굴했다. 팔릴 것이라고 생각하지 않았기 때문에 그는 이들의 작품을 헐값에 사들였지만, 르누아르 같은 처지에 있는 사람에게는 이처럼 작은 돈도 매우 반가운 것이었다.

그러나 1873년 뒤랑 뤼엘은 르누아르와 그의 친구들에 대한 지원을 줄이지 않을 수 없었다. 프랑스가 극심한 산업 위기를 겪으면서 그의 미술 사업도 타격을 받게 된 것이다. 이제 화가들이 스스로 나서서 그림을 전시하고 팔아야 했다. 그래서 그들은 소위 '무명의 화가 및 조각가, 판화가 협회'를 결성하여 1874년 4월 15일 카 퓌신가에 있는 사진가 나다르의 건물에서 전시회를 개최했다. 당시 이 건물은 비어 있었다. 르누아르는 유화 6점과 파스텔 드로잉 1점을 전시했다. 4월 25일 루이 르루아의 평론이 과거 40년간 도미에의 석판화를 게재해오던 풍자 잡지 『샤리바리』에 게재되었다.

22쪽
**특별관람석**
**The Theatre Box**
1874년, 캔버스에 유채, 80×63.5cm
런던, 코톨드 인스티튜트 미술관

"내 관심사는 항상 사람을 과일처럼 그리는 것이었다. 현대 예술가의 거장 코로의 여인들은 '생각하는 사람들'이 아니었으니까, 그렇지 않은가?"
—피에르 오귀스트 르누아르

**'르피가로'를 읽는 모네 부인**
**Madame Monet Reading 'Le Figaro'**
1872−74년, 캔버스에 유채, 53×71.7cm
리스본, 굴벤키안 미술관

**퐁트네의 정원**
Garden at Fontenay
1873–74년경, 캔버스에 유채, 51×62cm
빈터투어, 오스카 라인하르트 컬렉션
암 뢰머홀츠

그는 "인상주의자들의 전시"는 김빠진 드로잉, 조잡함, 형편없는 세부묘사, 부주의한 마무리 등으로 "머리끝이 쭈뼛해지는 전시"라고 신랄하게 혹평했다. 덧붙여 르루아는 이 새로운 화가들이 바라는 최고의 이상은 그들만의 인상에 있는 것 같다고 평했다.

이 '새로운 화파'는 곧 다른 평론가들이 르루아가 사용한 용어를 따라 쓰기 시작하면서 '인상주의'라는 별칭을 얻었다. 여러 해 동안 젊은 예술가들은 활기찬 인상을 묘사하기 위해 노력했으며, 그 목적을 달성하기 위한 최선의 방법을 논의해왔다. 그러나 그들은 이 전시회를 통해 자신들의 이미지를 전혀 재고하지 못했다. 오히려 정신 이상의 우스꽝스러운 예술가들이라고 조롱받았으며, 그들의 그림은 무의미한 붓질이며 미의 개념 자체를 부정하는 선전포고라고 여겨졌다. 그러나 이러한 혹평도 그들을 막지는 못했다. 모네가 센 강변의 아르장퇴유에 있는 소택지를 발견하자 르누아르, 마네가 합세하여 햇빛 찬란한 외광 회화를 그렸다. 요트를 가진 이웃 사람도 함께 그림을 그렸는데, 그는 종종 르누아르, 모네와 함께 배를 타고 나갔다. 미혼

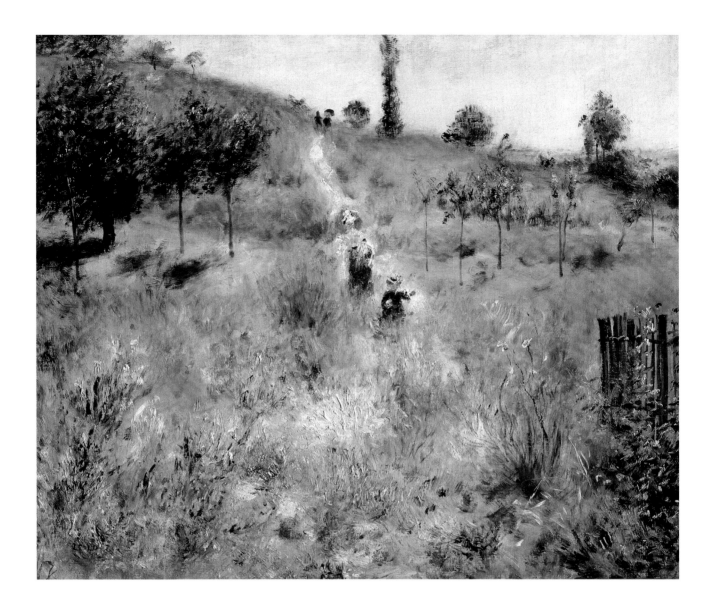

**여름의 시골 오솔길**
**Country Footpath in the Summer**
1875년경, 캔버스에 유채, 60×74cm
파리, 오르세 미술관

에 부유했던 그는 이들의 작품을 구입하기도 했다. 그가 바로 귀스타브 카유보트로, 1894년 사망할 때 자신이 수집한 인상주의 작품을 프랑스 정부에 기증했다. 카유보트의 컬렉션에는 1875년부터 1876년 사이에 그린 〈햇빛 속의 누드〉, 〈물랭 드 라 갈레트〉 등 르누아르의 대표작 6점이 포함되어 있었다.

　이즈음 르누아르는 이미 문필가 테오도르 뒤레를 알고 있었으며, 뒤레는 1878년 처음으로 인상주의자들의 목적과 성공을 이론적으로 설명하는 논평을 썼다. 뒤레는 르누아르의 〈리즈〉를 1200프랑에 구입하는 등 인상주의자들의 작품을 구입하며 이들을 지원했다. 뒤레의 후원 덕택에 르누아르는 작업실을 좀 더 나은 곳으로 옮길 수 있었다. 그러나 그러한 즐거움은 매우 짧았다. 인상주의 그룹은 곧 분열하기 시작했으며 결국 해체되었다.

　1876년 4월 인상주의자들은 두 번째 전시회를 르플티에가의 뒤랑 뤼엘의 화랑에서 개최했다. 르누아르는 15점의 회화를 출품했으며, 그중 6점은 인상주의 미술의 새로운 후원자 빅토르 쇼케에게 이미 팔린 작품이었다. 영향력 있는 미술평론가였

27쪽
**책 읽는 소녀**
**Young Girl Reading**
1880년, 캔버스에 유채, 57×47.5cm
프랑크푸르트, 시립미술관

**꽃 따기**
**Picking Flowers**
1875년, 캔버스에 유채, 54.3×65.2cm
워싱턴 국립미술관
알리사 멜론 브루스 컬렉션

던 알베르트 볼프는 『르 피가로』지에 이런 평론을 발표했다. "야심으로 눈이 먼 대여섯 명의 미친 사람들이 모여 작품을 전시했다. 많은 사람들이 이들의 조악한 작품을 보고 우스워서 죽을 지경이었다." 그러나 인상주의자들을 긍정적으로 평가하는 사람들도 있었다. 사실주의 소설가 에드몽 뒤랑티는 『새로운 양식의 회화』라는 소책자를 발간했다. 그는 이 책에서 동시대의 일상생활 묘사와 외광 회화, 그리고 덧없는 순간을 포착하려는 시도를 옹호했다. 르누아르는 졸라의 책을 출판하던 조르주 샤르팡티에를 만났다. 샤르팡티에는 르누아르에게 자신의 아내와 아이들의 초상화를 주문했으며 집의 벽을 장식할 회화를 주문하기도 했다. 덕분에 르누아르는 몽마르트르에 집을 세내어 그 집의 정원을 야외 작업실로 사용할 수 있게 되었다.

이듬해인 1877년 4월 인상주의자들은 세 번째 그룹전을 개최했으며, 처음으로 스스로를 인상주의자라고 부르기 시작했다. 카유보트가 이들을 위해 르플티에가에 있는 전시장을 임대했으며, 자신과 르누아르가 그린 습작을 출품했다. 르누아르는 〈그네〉(37쪽)와 〈물랭 드 라 갈레트〉(34-35쪽)를 포함하여 20점 이상의 회화를 전시했

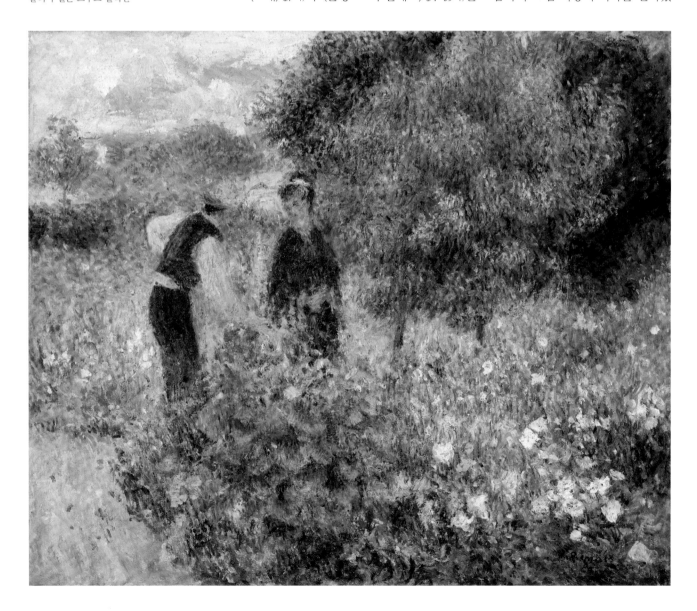

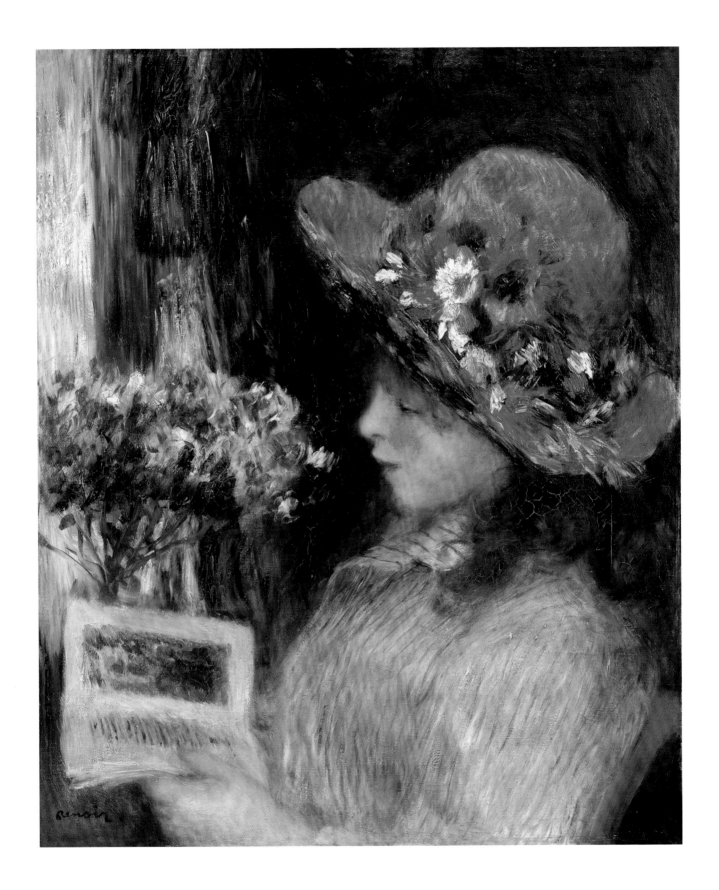

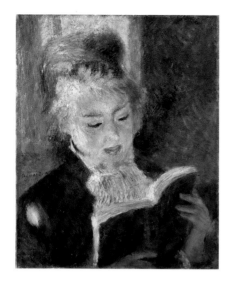

**책 읽는 여인**
**Woman Reading**
1874–76년경, 캔버스에 유채, 46.5×38.5cm
파리, 오르세 미술관

"나는 내가 원하는 대로 주제를 나열한다.
그리고 마치 아이처럼 그림을 그리기
시작한다. 나는 내 붉은색이 마치 종소리처럼
들렸으면 좋겠다. 첫 번째에 그러지 못하면,
붉은색과 다른 색이 될 때까지 넣는다.
나는 다른 사람들보다 똑똑하지 않다. 어떤
방법도, 기법도 가지고 있지 않다. 누구나 내
그림 재료나 그림 그리는 모습을 볼 수 있으니,
결국 나한테 어떤 비법이 없다는 사실을
알아차리게 될 것이다."

—피에르 오귀스트 르누아르

29쪽
**첫 외출**
**The First Outing**
1876–77년경, 캔버스에 유채, 65×49.5cm
런던, 내셔널 갤러리

다. 쇼케는 전시장을 찾은 사람들과 많은 토론을 나누었으며, 르누아르의 새로운 친구 조르주 리비에르는 『인상주의자』라는 정기간행물을 창간하여 새로운 양식을 옹호했다. 그러나 중앙 일간지에는 여전히 경멸적인 논평이 게재되었으며, 작품을 사는 사람은 하나도 없었다.

다음해 르누아르는 〈핫 초콜릿 잔〉으로 살롱전에 복귀하여 입선했다. 미술 애호가들은 대개 살롱전에 전시되었다는 이유만으로 그림을 구입했다. 그러나 이 그림에서도 르누아르는 자신의 이상을 완전히 버리지 않았다. 1879년 〈샤르팡티에 부인과 아이들〉(42–43쪽)을 살롱전에 출품했을 때도 그는 자신의 이상을 포기하지 않았다. 샤르팡티에는 르누아르에게 파스텔 드로잉을 전시할 기회를 만들어주었으며, 다른 후원자들을 소개하기도 했다. 그 이후 몇 년 동안 르누아르는 대부분의 시간을 노르망디 베른발 근처의 와르주몽 저택에 살면서 그림을 그렸다. 그는 옛친구들과의 정치적 견해 차이로 1879, 1880, 1881년의 인상파 전시에 참여하지 않았다. 르누아르는 프랑수아 라파엘 리, 아르망 기요맹 같은 화가들이 추종하는 '무정부주의'를 좋아하지 않았으며, 피사로의 사회주의적 견해에도 공감하지 않았다. 또한 그를 깎아내리고 대중에게 공격적인 태도를 취하는 에드가 드가에게도 불편함을 느꼈다.

1881년 작품을 판 수입으로 르누아르는 처음으로 여행을 떠날 수 있었다. 3월에 알제리에 간 르누아르는 작열하는 태양과 눈부신 색채에서 존경하는 들라크루아가 반세기 전 그곳을 방문했을 때 느낀 것과 똑같은 매력을 느꼈다. 그해 가을과 이듬해 봄에는 베네치아를 방문하여 그곳의 빛과 물에 매혹되었다(56, 57쪽 그림 참조). 로마에서는 라파엘로의 프레스코화 양식에 강한 인상을 받았으며, 폼페이 고대 유적의 섬세하고 정열적인 벽화를 보고 코로의 그림을 떠올렸다. 시칠리아의 팔레르모에서 젊은 리하르트 바그너를 만나 초상화를 그렸다. 프로방스에서 친구인 폴 세잔과 함께 지내는 동안 폐렴을 앓았으나, 다시 알제리로 여행을 떠나 그곳의 뜨거운 기후 덕에 곧 건강을 회복했다.

그가 부재중이던 1882년 4월에 열린 '독립적인 사실주의와 인상주의 예술가 그룹'의 일곱 번째 전시회에는 〈뱃놀이 일행의 오찬〉과 베네치아의 풍경을 포함한 25점이 전시되었다. 하지만 그는 여전히 '독립 예술가'라는 명칭에 대해 유보적인 태도를 보였기 때문에, 뒤랑 뤼엘 화랑이 대신 출품한 것으로 명기해 줄 것을 요구했다. 이 무렵에는 새로운 예술을 지지하는 사람들이 많아지고 있었다. 르누아르는 살롱전에서도 환대를 받았으며 1878년부터 1883년까지 정기적으로 작품을 전시했다. 이러한 기회를 통해서 그는 '혁명적인 예술가'라는 이미지를 벗어버릴 수 있었다. 1883년 뒤랑 뤼엘은 마들렌 대로에 새로 연 화랑에서 르누아르의 특별전을 개최했다. 그해 여름이 끝날 무렵 르누아르는 건지 섬에서 유화 몇 점을 그렸다. 겨울에는 모네와 함께 제노바를 여행했으며, 프로방스의 레스타크에 있는 세잔을 방문했다. 이후 그는 매년 여름과 겨울이면 파리를 떠나 지냈다. 1890년 르누아르는 모델 알린과 결혼했다.

1884–85년 이후에는 많은 새로운 요소들이 그의 예술에 등장하면서 명확한 전환점을 형성했다. 당시 르누아르의 예술과 생활을 통해 인상주의가 비로소 인정을 받게 된 이 시대의 면모를 파악할 수 있을 것이다.

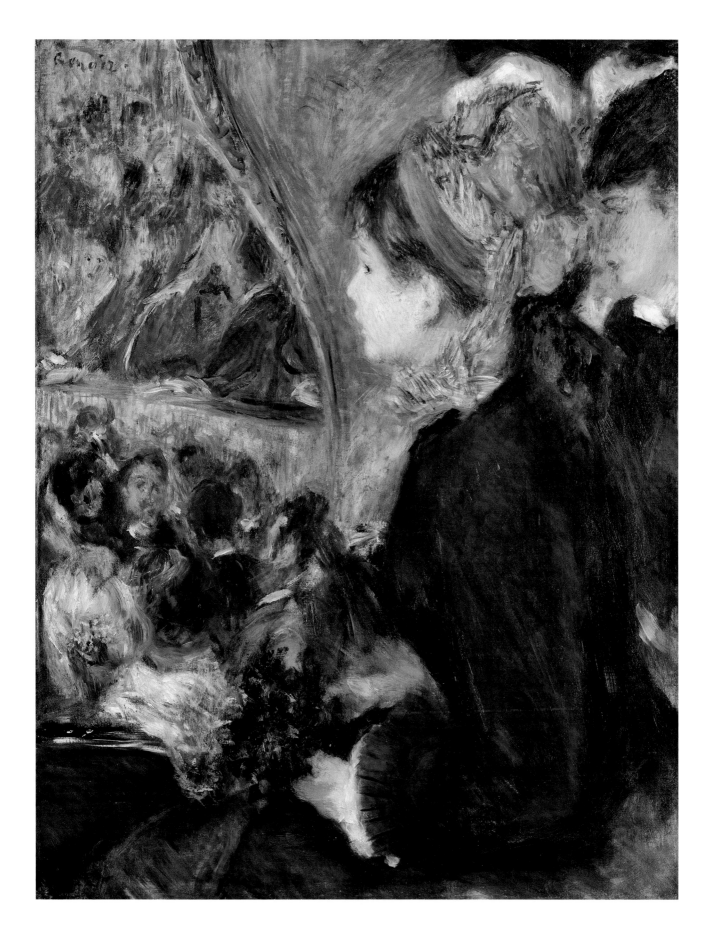

# 사실주의적 인상주의의 걸작들

르누아르는 눈으로 보고 인식한 생활의 모든 요소를 그림으로 그렸다. 즉 그가 화가로서 생계를 의지하고 있는 부유층의 생활이나, 자신이 속한 중하층 보헤미안들의 일상적인 즐거움을 모두 그림으로 표현했다. 물론 그의 예술이 사회의 모든 부분을 망라한다고 할 수는 없지만, 실생활의 단면을 조명하고 있기 때문에 사실주의적이라고 할 수 있다. 사람들은 처음으로 자신의 삶을 미학적인 관점에서 볼 수 있었으며, 이러한 발견은 오늘날의 삶에도 여전히 적용된다.

르누아르가 관심을 보인 주제는 매우 다양하다. 초상화와 인물화, 무희, 극장, 친구들, 시골 오솔길, 시끌벅적한 대도시, 그리고 풍경 등이 포함된다. 르누아르에게는 초상화나 인물화를 통해 여성의 매력을 아름답게 포착해내는 특별한 재능이 있었다. 작품을 통해 여성의 아름다움을 매우 능숙하게 표현했으며, 거기서 느낀 깊은 즐거움을 표현하기 위해 노력했다. 사실 르누아르의 작품에서는 슬퍼하거나 화내거나, 추하거나 늙은 여인은 찾아볼 수 없다. 심각하거나 문제가 있는 인물도 없다. 그리고 남성 역시 부드럽고 유연한 여성적 특징을 보여준다. 그러나 르누아르 이외의 그 어떤 화가도 그처럼 더없이 행복한 기쁨의 미소, 즐거운 삶의 순간을 포착하지 못했다. 로코코 거장의 표현기법을 익힌 르누아르는 인물의 이러한 감정과 자세를 매우 능숙하게 표현할 줄 알았다.

당시에는 부유한 중산계급 부인들의 취향에 맞춰 그림을 그리는 숙련된 화가들이 많았다. 그들은 은행가의 부인들을 르네상스 시대의 공작부인이나 매혹적인 성부로 둔갑시키는 방법을 알고 있었다. 또한 값비싼 옷이나 가구를 그려넣고, 넋을 잃은 인물의 표정을 통해 양식화된 만족감이나 병적인 분위기를 표현했다. 그림을 그려 생계를 해결해야 했던 르누아르 역시 이러한 표피적인 묘사의 위험에서 완전히 벗어날 수 없었다. 그러나 반짝이는 실크와 부드러운 벨벳의 감촉을 능숙하게 그릴 수 있었음에도 르누아르는 내키지 않을 때는 절대로 그렇게 그리지 않았다. 타고난 순박함 덕분에 그러한 유행의 유혹에 빠지지 않을 수 있었던 것이다. 그는 판에 박은 포즈보다는 실제 생활을 면밀하게 관찰했으며, 그것을 바탕으로 단순하고 소박하게 사는 사람들의 생활을 생생하고 아름답게 표현했다.

**앉아 있는 여성 누드**
**Female Nude Seated**
검은 크레용
개인 소장

30쪽
**햇빛 속의 누드**
**Nude in the Sunlight**
1876년경, 캔버스에 유채, 81×65cm
파리, 오르세 미술관

**의자에 앉은 여인**
**Woman Seated in a Chair**
1883년, 연필과 크레용, 36.2×31cm
시카고 아트 인스티튜트
새뮤얼 P. 에이버리 기금

"나에게 그림은 무언가 행복하고, 즐겁고,
아름다운 것이어야 한다. 그렇다, 아름다움.
이미 세상에는 더 만들지 않아도 될 정도로
불쾌한 일이 많다."

―피에르 오귀스트 르누아르

33쪽
**물뿌리개를 들고 있는 소녀**
**A Girl with a Watering Can**
1876년, 캔버스에 유채, 100×73cm
워싱턴 국립미술관
체스터 데일 컬렉션

르누아르의 가장 뛰어난 작품들은 주로 그가 개인적으로 알고 지내던 사람들을 그린 것이다. 르누아르는 친구인 모네와 그의 부인 카미유를 즐겨 그렸다. 그는 모네의 부인이 소파에 기대어『르 피가로』지를 읽는 모습을 넓은 붓질로 시원스럽게 그렸다(23쪽). 이 그림에서는 밝은 청색의 섬세한 실내복을 입은 모네 부인과 흰색 천으로 씌운 소파를 볼 수 있다. 그녀의 검은 머리카락과 눈은 이 화사한 회화의 밝은 여름 분위기와 뚜렷한 대조를 이룬다. 인상주의자들은 가정 내의 친밀한 사적 공간에서 인물들이 낯선 사람들 앞에서는 결코 내보이지 않는 편안하고 느긋한 자세로 있는 모습을 즐겨 그렸다. 자연스럽고 실제 같은 효과를 보존하기 위해 인상주의자들은 고전주의적 전통의 조화와 대칭의 법칙을 버려야 했다. 대신 그들은 개별적인 순간을 포착하고, 자연스럽고 비대칭적인 구성요소를 사용하여 우연히 마주치는 순간적인 인상을 강조했다.

이러한 접근법은 르누아르가 주문자의 요구에 따라 제한된 이미지로 그림을 그려야 했을 때도 분명하게 나타났다. 출판인 샤르팡티에 부인과 아이들을 그린 그림이 대표적인 경우이다(42-43쪽). 당당한 외모의 샤르팡티에 부인은 그림의 모델로 포즈를 취했지만 매우 자연스럽다. 아이들 역시 모델 노릇을 하느라 인형처럼 말쑥하게 차려입었지만, 얼굴과 자세에서는 어린아이다운 천진스러움을 볼 수 있다. 세인트버나드종 개와 함께 피라미드형 구도를 이룬 인물들이 방 가운데에 대각선을 이루며 앉아 있어, 고전적인 구성의 법칙에서는 많이 벗어나 있다. 특히 오른쪽 아랫부분의 빈 공간은 그림의 전체 구성에 비대칭적인 긴장감을 자아내고 있으며, 꿩이 그려진 커다란 황금색 병풍은 당시 사람들의 일본풍 취미를 보여주면서 장식적인 효과를 더하고 있다.

르누아르는 이러한 일본풍의 유행에 편승하지는 않았으나, 샤르팡티에 부인 방의 실내장식을 보여주어야 하는 이 그림에서는 어쩔 수 없었던 것 같다. 그래서 그는 번쩍이는 병풍의 색채와 꽃, 커튼, 소파 커버, 아이들의 드레스가 어우러지게 하고 부인의 드레스와 개의 흑백 대조를 강조하여 전체적으로 매우 독창적이고 고상한 취향의 정물화 같은 인상을 만들어냈다. 르누아르에게 검정과 흰색은 생기 없는 색이 아니었다. 오히려 그는 검은색으로 활기를 불어넣는 방법을 알고 있었다. 당시 사람들은 검은색 옷을 즐겨 입었으며, 르누아르는 검은색에 주로 붉은색과 파란색을 섞어서 사용했다. 가장 존경하는 거장으로 틴토레토를 언급하면서, 르누아르는 검은색을 색의 여왕이라 지칭하기도 했다.

이 그림에서 가장 자연스러운 부분은 아이들이다. 이 그림을 그렸던 시기에 르누아르는 아이들의 초상화를 많이 그렸다. 그는 아이들의 발그스레한 피부, 꿈꾸는 듯 순수하고 부드러운 눈빛과 여자아이들의 자만심 넘치는 변덕을 섬세하게 묘사했다. 이러한 모습은 파리 중산계급의 여자아이들뿐 아니라 대부분의 여자아이들에게서 볼 수 있는 전형적인 것이었다.

친구들을 그린 초상화와 고객들이 주문한 초상화 외에도 르누아르는 전문적인 모델을 고용하여 많은 회화와 습작을 남겼다. 이러한 그림은 당시 사람들의 전형적인 모습을 보여주는 풍속화, 다시 말해 이름 모를 사람들의 초상화 같은 특징을 띤다. 이러한 작품들은 실제 인물을 그린 르누아르의 초상화와 예술적인 면에서 크게

"나는 그 그림 앞의 두 사람처럼 물랭 드 라
갈레트 앞에서 모델에 지원하고 싶은 소녀들을
찾곤 했다. 한 소녀는 몽마르트르에서 우유를
운반하며 나와 자주 만났음에도 불구하고 내게
금테 종이에 편지를 써서 모델로 써 달라고
했다. 어느 날 나는 한 신사가 그녀에게 살
집을 찾아주었다는 것을 알게 되었는데,
그녀의 어머니가 일을 그만두지 않는 조건을
내걸었다고 했다. 처음에 물랭 드 라 갈레트
앞에서 모은 소녀들의 연인들이 그들의 '부인'
들을 내 작업실로 오지 못하게 할까 봐
걱정했다. 하지만 그들은 꽤 괜찮은
친구들이었고, 그중 몇 명은 스스로 모델
행세를 하기도 했다. 이 소녀들이 아무나
상대할 거라 생각하지 않았던 것이다.
길거리의 아이들에게선 익살스러운 부분도
있었다."

—피에르 오귀스트 르누아르

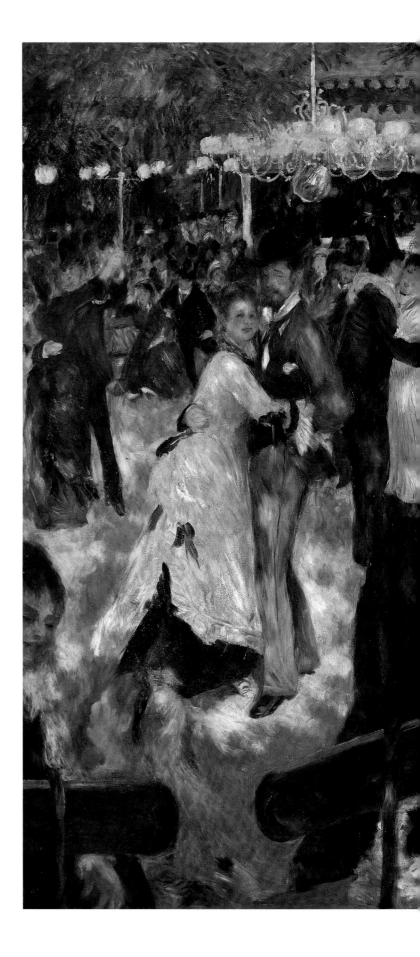

**물랭 드 라 갈레트**
**Le Moulin de la Galette**
1876년, 캔버스에 유채, 131.5×176.5cm
파리, 오르세 미술관

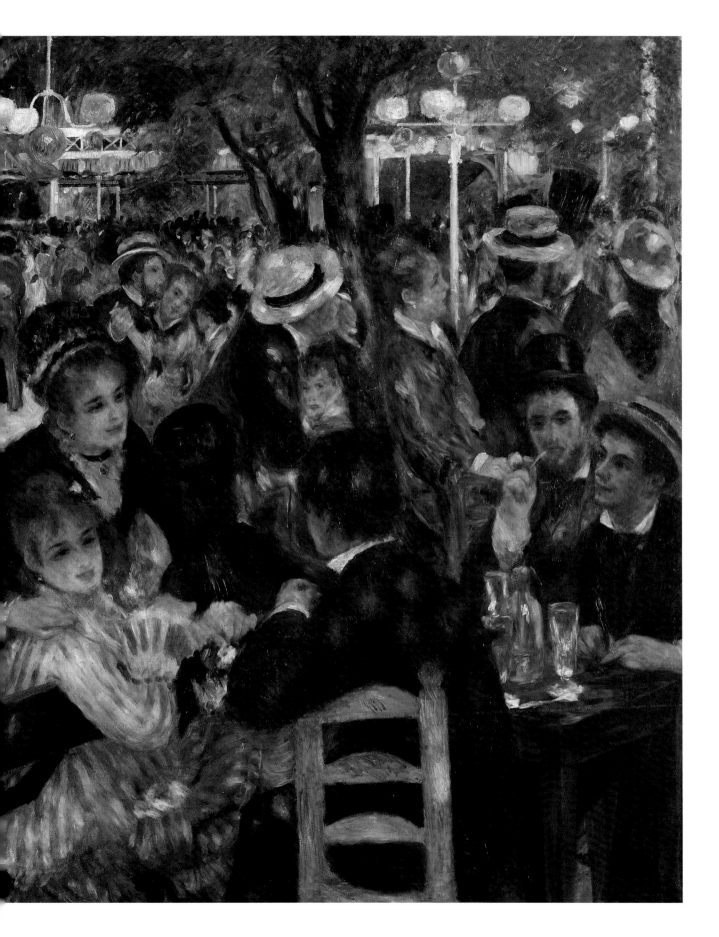

**우산을 든 소녀들**
Girls with Umbrellas
1879–80년경, 종이에 파스텔, 63×48cm
베오그라드 국립미술관

다르지 않다. 그의 인물화는 대부분 여성을 그린 것이다. 르누아르 자신이 여성을 좋아했으며, 여성을 그린 그림이 팔기에도 수월했기 때문이다. 〈책 읽는 여인〉(28쪽)은 그러한 작품 중 하나이다. 금발의 여인이 햇빛이 들어오는 창가에서 소설책을 읽고 있다. 밝은 종이에 비친 노란 햇빛이 얼굴에 반사되면서 여인의 얼굴과 머리카락은 여러 광원에서 비추는 빛으로 환하게 빛나고 있다. 이 그림의 빛은 이전에 유행하던 방식과는 다른 방식으로 표현되었다. 빛과 음영은 윤곽선을 분명하게 드러내는 것이 아니라 모든 윤곽선과 세부묘사를 해체하여 다채로운 검은색과 노란색, 붉은색의 빛나는 파동 외에는 아무것도 남기지 않았다.

햇빛 속의 사람들, 이것이 인상주의자들이 가장 많이 토론한 주제였으며, 르누아르는 이 주제를 많은 여성 누드화에 적용했다. 가장 뛰어난 작품은 모델 안나를 그린 것으로, 1875년 르누아르는 코로가에 있는 작업실 정원에서 이 작품을 그려 1876년 제2회 인상주의전에 완성작을 전시했다. 균형 잡힌 몸매의 아름다운 소녀가 몸을 앞으로 살짝 기울이고 있는 이 그림(30쪽)은 파도에서 솟아오른 그리스의 아프로디테 여신상을 연상시킨다. 밤색 머리털은 몸을 따라 흘러내리고, 주변의 나뭇잎에 반사된 햇빛이 얼룩덜룩한 자주색과 녹색의 미묘한 그림자를 그녀의 몸 위에 흩뿌리고 있다. 덤불 사이에서 피어난 여인의 몸은 그 자체로 꽃처럼 보인다. 주변의 덤불은 노란색과 파란색, 녹색의 넓은 붓질로 그렸다. 이전에 그 어떤 화가도 빛과 자연 속에 어우러진 인간의 누드를 이처럼 섬세하게 그린 적은 없었다. 삶과 태양, 야외 공기에 대한 완전히 새로운 각성이 없었다면 이러한 그림은 불가능했을 것이다. 그러나 동시에 이 그림은 마치 고대의 신화처럼 우리를 감동시킨다. 값비싼 팔찌와 반지를 끼고 있는 소녀는 한 인간인 동시에 자연의 여신이다. 즉 이 그림은 고대의 신화를 완전히 새로운 방식으로 표현한 한 편의 시와 같다. 이 그림이 당시 평론가들을 당혹케 한 것은 놀랄 일이 아니다. 평론가들의 혹평에도 불구하고 카유보트는 이 그림을 구입했다.

르누아르는 초상화를 그릴 때 언제나 자세를 취한 인물의 자연스러운 개성과 동시에 지극히 짧은 순간의 우연한 인상을 포착하고자 했다. 그는 실생활의 인상을 충실하게 반영하고자 했으며, 중산계급 사람들의 일상을 그린 풍속화에서도 그러한 경향을 보여주었다. 그러나 이러한 회화는 좋은 평가를 받지 못했다. 당시 미술계를 선도하던 사람들은 예술 작업의 가장 가치 있는 대상은 무엇보다 신화와 역사에서 나온 주제여야 하며, 종교적이고 우화적인 내용을 묘사해야 한다고 생각했다. 그들은 보통 사람들의 생활을 보여주는 그림보다는 이탈리아나 동양의 이국적인 정경처럼 '그림 같은' 풍경을 더 좋아했다. 살롱전 심사위원들과 전시회 관람객, 그리고 작품의 구매자들은 회화에는 재치 있고 즐거운 사건이나 긴장감, 또는 뭔가 특이한 것이 있어야 한다고 생각했다. 또한 화가는 회화 속에 인물을 적절히 배치하고 얼굴 표정을 통해 특별한 이야기를 전달해야 한다고 생각했다. 반면 쿠르베와 밀레, 그리고 그들을 뒤따랐던 화가들의 사실주의 회화에는 평범한 일상 속에 아름다움이 있고 그것을 미술 작품으로 표현할 수 있다는 생각이 담겨 있었다.

다른 인상주의자들처럼 르누아르도 대도시 파리에 사는 중산계급 사람들의 생활의 일상적인 아름다움을 집중적으로 그렸다. 사실 그의 그림은 우리에게 특별한

37쪽
**그네**
The Swing
1876년, 캔버스에 유채, 92×73cm
파리, 오르세 미술관

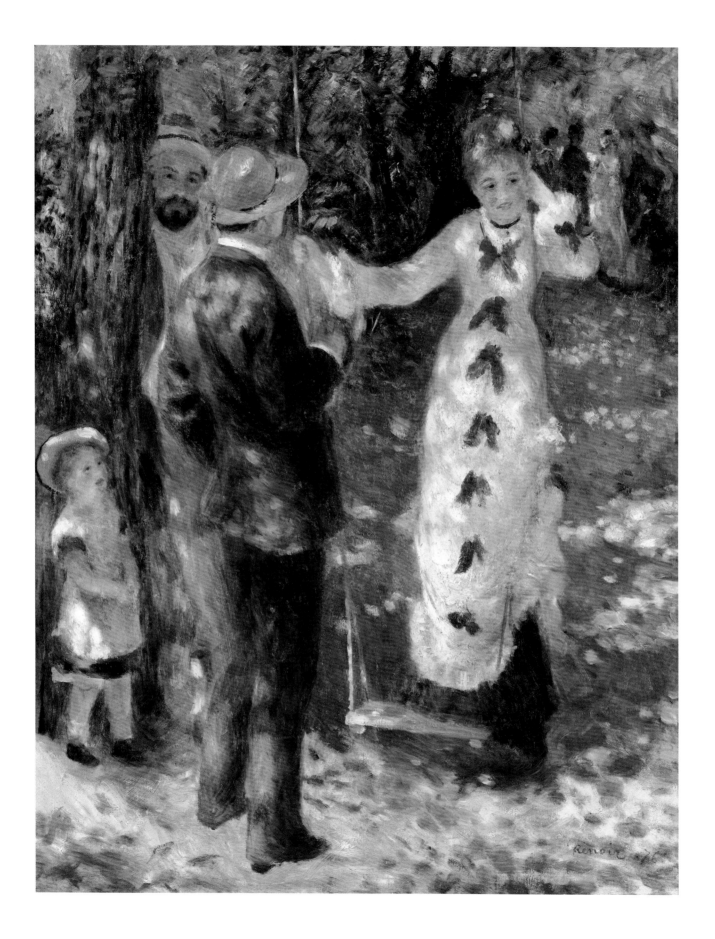

이야기를 들려주지 않으며, 파리의 현대적인 일상생활이나 일요일을 즐기는 전형적인 파리 사람들을 그린 것이 대부분이다. 그의 이야기는 언제나 간단하다. 흘긋 본 행인들을 순간적으로 포착하거나, 스쳐 지나가는 현대 생활의 단면들을 잡아내 르누아르 자신의 경험 속에 끌어들여 빠른 속도로 그린 것이다. 그의 그림은 극적인 효과나 특이한 사건을 의도적으로 피하고 있다. 르누아르는 매일 같은 방식으로 반복되어 더 이상 특이하거나 독특하지 않은 것만을 그렸다. 인상주의자들은 매 순간 우연적인 사건에서 각별한 의미를 발견했으며, 모든 것은 부단히 움직인다는 생각을 매우 분명하게 작품으로 표현했다. 그들은 덧없이 흘러가는 순간의 매력을 그림으로 기록했다.

동료 화가 드가와 마찬가지로 르누아르 역시 극장과 서커스를 즐겨 관찰했다. 그러나 르누아르는 우아한 발레 무용수와 페르낭도 서커스의 어린 두 소녀를 그린 그림(45쪽)에서, 냉소적인 드가보다 훨씬 더 부드럽고 사랑스러운 표현을 구사했다. 르누아르는 무엇보다 관람객을 즐겨 관찰했다. 〈특별관람석〉(22쪽)은 공연 시작을 기다리는 한 쌍의 남녀를 보여준다. 뒤쪽의 신사는 르누아르의 동생 에드몽으로 오페라 망원경으로 얼굴을 반쯤 가리고 있으나, 앞쪽의 숙녀는 관람석 난간에 기대어 자신의 아름다움을 한껏 과시하고 있다. 그녀는 매우 단순하고 고전적인 자세로 그려져 있다. 검은 줄무늬 옷은 우리의 시선을 조용하고 부드러운 그녀의 얼굴로 이끈다. 머리와 가슴에 꽂은 연분홍빛 동백꽃은 부드럽게 홍조 띤 얼굴과 조화를 이루고, 얼굴은 차가운 가스등 불빛을 받아 연녹색을 띤 노란색으로 표현되어 있다. 니니 로페스를 모델로 한 이 그림은 전적으로 젊은 여인의 아름다움에 바치는 찬가이다. 르누아르는 그녀의 의식적인 모습을 충실하게 묘사했지만, 작품 전체는 매우 생기 있고 꾸밈이 없다.

어째서 이처럼 멋지고 세련된 그림이 그토록 경멸적인 혹평을 받았는지 지금으로서는 알 수 없지만, 르누아르가 이 작품을 제1회 인상주의전에 전시했을 때 관심을 보인 사람은 마르탱 아저씨라고 불린 화상 한 사람뿐이었다. 르누아르는 마르탱에게 이 작품을 단돈 425프랑에 팔아 그 돈으로 밀린 집세를 냈다. 2년 뒤에 르누아르는 이와 비슷한 극장 장면인 〈첫 외출〉(29쪽)을 그렸다. 이 그림은 처음으로 오페라 구경을 나온 어린 소녀를 그린 것이다. 작은 옆얼굴밖에 볼 수 없지만, 첫 외출의 흥분과 기대가 자세와 표정에 아름답게 표현되었다. 그리고 소녀의 눈앞에는 웅성거리는 관객의 부산한 움직임이 펼쳐져 있다. 이 그림에는 극장에 가기 좋아하는 사람들의 삶에서 매우 중요한 요소인 공연에 대한 기대와 흥분이 가득한 분위기가 완벽하게 표현되어 있다.

극장이 문을 닫는 여름이면, 파리 사람들은 시골로 휴가를 떠나 또 다른 즐거움을 누렸다. 이때에는 부유층이든 보헤미안이든 모두 휴가를 즐겼다. 라 그르누예르 연못에서 르누아르는 전체적인 색채의 구도와 변화하는 빛의 움직임에 주의를 기울였다. 그의 외광 회화는 스스럼없이 웃고 떠들며 서로 유혹하며 즐기는 사람들이 섬세한 노랑, 파랑, 분홍의 색점처럼 반사되는 주변의 신선한 공기를 즐기는 장면을 보여주고 있다. 르누아르는 아카데미 회화의 구성과 배열 법칙을 모두 깨뜨렸다. 딱딱한 형식을 벗어던진 그는 있는 그대로의 일상을 사실적으로 묘사했으며, 즐겁고 순

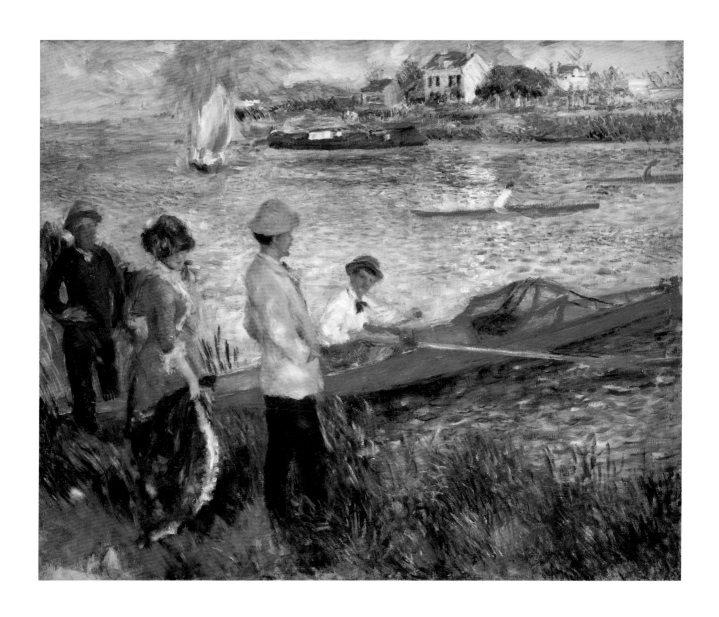

**샤투의 노 젓는 사람들**
Oarsmen at Chatou
1879년, 캔버스에 유채, 81.2×100.2cm
워싱턴 국립미술관

수한 모든 것을 강조했다. 다른 화가들과 달리, 그는 부드럽게 고개를 돌리는 여성의 아름다운 두상, 마술처럼 사랑스러운 여인의 우아한 움직임, 따뜻하게 빛나는 사슴 같은 눈동자, 그리고 함께 모인 친구들과 연인들의 행복한 분위기를 어떻게 표현해야 하는지를 누구보다 잘 알고 있었다. 〈산책〉(20쪽)과 〈그네〉(37쪽)는 18세기 로코코 거장들의 화려한 전통을 계승하여 작은 이야기를 들려주는 것 같다. 그러나 동시에 이 작품들은 다양한 색채의 진동, 미묘한 빛과 그림자의 상호작용을 강조하고 있다.

르누아르의 생애에서 가장 왕성한 결실을 보여준 이 시기의 대표적인 걸작으로 〈물랭 드 라 갈레트〉(34-35쪽)를 꼽을 수 있다. 이 작품은 19세기 전체에 걸쳐 가장 아름다운 그림으로 언급되기도 한다. 파리 북동쪽에 있는 작은 언덕 몽마르트르에서는 도시 전체의 경관을 내려다볼 수 있었다. 후에 바르비종 화가들의 선구자로 재평가된 19세기 초의 풍경화가 조르주 미셸은 초목이 듬성듬성 자라나 있고 언덕 위에 풍차가 돌아가는 몽마르트르 언덕을 그림으로 남겼다.

이 무렵 몽마르트르 언덕은 파리의 근교였으나, 여전히 시골다운 소박함을 간직

**샹로제의 센 강변**
**Banks of the Seine at Champrosay**
1876년, 캔버스에 유채, 54.6×66cm
파리, 오르세 미술관

하고 있어 파리 사람들의 소풍 장소로 인기가 높았다. 야외 식당과 술집들이 들어서면서 유흥거리가 늘어나자 이곳은 점차 예술가 부락이자 나이트클럽 지역으로 세계적으로 유명해졌다. 1870년대에, 풍차를 개조한 물랭 드 라 갈레트는 소박한 중·하층 사람들과 보헤미안들이 즐겨 찾는 무도장이 되었다.

르누아르는 정원의 테이블 사이에 이젤을 세우고, 어릴 오후에 술 마시고 춤추며 유흥을 즐기러 온 사람들의 모습을 그렸다. 친구들이 그를 도와 근처 작업실에서 이젤을 옮겨왔으며, 스스로 그림의 모델이 되어주었다. 테이블에 둘러앉은 화가 라미, 괴뇌트, 조르주 리비에르, 에스텔과 잔 자매, 그리고 다른 몽마르트르 여인들이 당시의 기록으로 남았다. 그림의 가운데에는 쿠바 출신의 멋쟁이 화가 돈 페드로 비달이 역시 인기 있는 모델이었던 여자 친구 마르고와 춤을 추고 있으며, 뒤쪽에는 화가인 제르베, 코르데, 레스트랭게, 로트가 보인다. 이 그림에서 우리는 르누아르가 군중 속의 친구들과 일상 속에서 순간적으로 포착한 사물 하나하나에 친밀한 애정을 표현하고 있다는 사실을 알 수 있다.

"그림이 자연의 모방에서 벗어나야 하는 순간을 정하는 건 정말 어려운 일이다. 예술은 모델에 대한 집중에서 벗어나 자연을 느끼는 것이 중요하다."
—피에르 오귀스트 르누아르

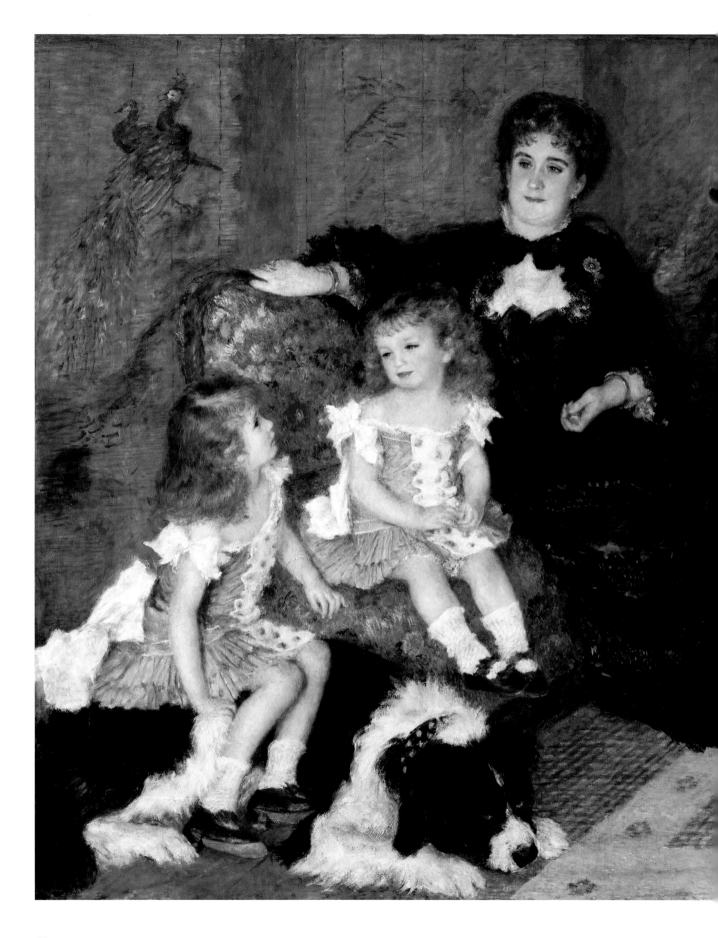

"샤르팡티에 부인은 내가 젊은 날 사랑했던
프라고나르의 모델들을 떠오르게 한다. 나는
축복을 받았었다. 신문에 실리는 것도
잊어버렸다. 호의를 가지고 공짜로 모델 일을
해주겠다는 모델들도 있었다."
─피에르 오귀스트 르누아르

**샤르팡티에 부인과 아이들**
**Madame Charpentier and her Children**
1878년, 캔버스에 유채, 153.7×190.2cm
뉴욕, 메트로폴리탄 미술관
캐서린 롤리아드 울프 컬렉션
울프 기금

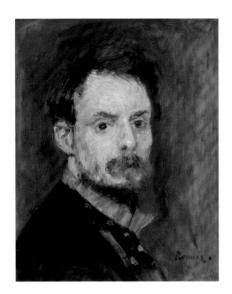

**자화상**
**Self-Portrait**
1875년경, 캔버스에 유채, 39.1×31.6cm
윌리엄스타운, 매사추세츠, 클라크 미술관

상당히 큰 이 작품의 첫인상은 무질서와 혼란이다. 그러한 특징은 1877년 제3회 인상주의전에 전시되었을 때의 평론가들의 반응에 잘 나타나 있다. 무질서와 혼란의 효과는 인물을 임의로 배치하고 전경과 후경을 모두 일관되게 처리한 방법에서 생겨난 것이다. 무엇보다 르누아르는 나뭇잎에 반사된 색채를 통해 배경이 되는 장소의 원래 색채를 해체했다. 나뭇잎은 장면 전체에 햇빛을 분산시켜 밝은 청색의 그림자를 퍼뜨리면서, 녹색 잎들, 노란 밀짚모자와 의자, 사람들의 금빛 머리카락, 남자들의 검은 옷 등과 다양한 모양으로 결합하고 있다. 바닥은 물론 사람들의 옷과 얼굴에 노란색과 분홍색의 얼룩덜룩한 점들, 즉 나뭇잎을 통과하여 반사된 햇빛의 얼룩들이 흩뿌려져 있다. 인물을 둘러싼 반짝이는 빛의 효과는 당시 사람들의 눈에 익숙했던 윤곽선과 뚜렷한 세부묘사를 지워버렸다. 이 그림의 주제는 전체적으로 요동치는 인상이며, 이것은 분명 르누아르가 의도한 것이다.

즐겁게 춤추고 이야기 나누는 사람들의 흥에 겨운 이 움직임을 어떻게 고전주의의 제한된 자세로 표현할 수 있단 말인가? 르누아르가 의도한 인상은 실재하는 장면의 전체적으로 즉흥적인 상황 그 자체이다. 어떤 인물은 그림 경계선에서 잘려나갔으며, 장면 전체에는 얼룩덜룩한 빛의 반점이 흩뿌려져 있다. 결국 이 장면은 잘라내기 이전이나 이후나 마찬가지로, 잘려나간 부분의 왼쪽과 오른쪽에도 펼쳐져 있지 않을까?

그러나 이러한 요소 중 어느 것도 이 그림이 아카데미 평론가들이 인정한 고전주의적인 그림보다 구성상 미흡하다는 것을 의미하지는 않는다. 르누아르는 인물들을 두 개의 원형 구도로 구성했다. 즉 오른쪽 아랫부분 테이블 주위에 둘러앉은 사람들이 형성하는 작은 원과 춤추는 사람들로 이루어진 큰 원의 일부를 볼 수 있다. 하단부가 개방된 큰 원의 구성에서는 중심부 왼편의 인물들을 특히 강조했다. 이러한 구성은 가운데 세 인물에 의해 한층 강화되었다. 중앙의 세 인물은 고전적인 피라미드 구성을 이룬다. 또한 이 그림은 전체적으로 수직선과 수평선의 구성으로 이루어졌다. 수직적인 구성 요소는 춤추거나 서 있는 사람들, 나무, 노란 의자 등받이, 위에서 내려오거나 기둥에 매달린 램프들이다. 그리고 모두 같은 키로 그려진 후경의 인물들과 중앙의 또 다른 그룹, 둥근 램프와 하얀 나무 구조물의 밝은 선들이 수평적인 요소이다. 후자의 요소들은 그림 상단 3분의 1 부분에 몰려 배경을 형성하고 있다. 이 요소들은 전경의 좀 더 느슨한 구성에 직접 개입하지 않는다. 한편 전경의 인물들의 팔과 등은 완만한 수직선을 이루지만 그림 전체에 안정감을 부여한다. 즉 그림 전체는 이러한 상단의 수평적인 구조로 안정되어 있다. 르누아르는 이러한 수평 수직의 기본적인 구조를 이용하여 매우 자연스러워 보이는 정경을 그렸다.

이 작품의 또 다른 구성 원칙은 색채의 사용에서 살펴볼 수 있다. 르누아르의 색채는 전적으로 햇빛의 작용에 기인한 것처럼 보이지만 사실은 상당히 의도적이다. 청색이 드리운 검은색이 강렬한 배경을 이루고 있으며, 이러한 색채의 조화가 작품을 구성하는 기본적인 주제로 반복되어 나타난다. 여기에 선명한 레몬빛 노란색을 곁들였다. 즉 그림의 왼쪽 아랫부분에 있는 여자아이의 머리카락과 의자의 등받이를 선명한 노란색으로 강조하여 우리의 시선을 오른쪽 윗부분으로 끌어올린다. 또한 우리의 시선은 가운데 앉아 있는 여인의 줄무늬 옷의 분홍색과 청색에 이끌린다.

45쪽
**페르난도 서커스의 곡예사들**
**(프란치스카와 안젤리나 바텐버그)**
**Acrobats at the Cirque Fernando**
**(Francisca and Angelina Wartenberg)**
1879년, 캔버스에 유채, 131.2×99.2cm
시카고 아트 인스티튜트
포터 팔머 컬렉션

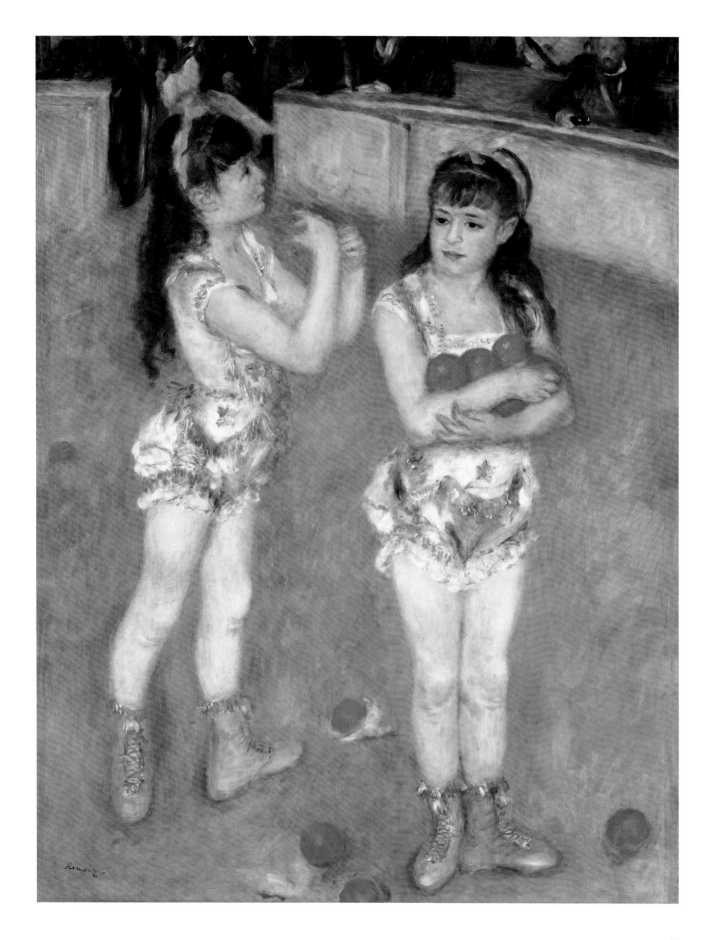

**베르트 모리조와 그녀의 딸**
**Berthe Morisot and her Daughter**
1894년, 파스텔, 59×44.5cm
파리, 프티 팔레 미술관

"풍경화마저도 초상화 화가에게 유용하게 쓰일
수 있다. 바깥의 공기는 어두운 작업실에서
상상할 수 없는 색조들을 캔버스에 띄운다.
하지만 풍경화는 어렵다! 한 시간 일할 걸
반나절을 쓰게 된다. 날씨가 바뀌기 때문에
열 개의 작품 중 하나만 끝낼 수 있다."
―피에르 오귀스트 르누아르

두 색상은 왼쪽에서 춤추는 두 여인의 드레스에서 각각 단색으로 분리되었으며, 특히 그림의 왼쪽 부분에 햇빛과 그림자를 나타내는 색점으로 흩어져 있다. 아름답게 빛나는 주홍색이 전체 그림에 드문드문 분산되어 전체적으로 반짝이는 효과를 만들어내고 있다.

그러나 이러한 설명에 인물들의 심리 상태를 더해야 비로소 작품 형식의 분석을 완성할 수 있다. 우리는 그림 가운데 검은 옷을 입은 금발의 미인이 노란 의자에 앉아 있는 젊은 남자와 시선을 주고받는 것을 알 수 있다. 이 시선은 정확하게 평행을 이룬 두 자매의 자세에 의해 한층 강조되었다. 그리고 두 남녀가 주고받는 시선을 그림 안쪽으로 연장해보면, 파란 옷을 입고 춤추는 여인까지 이어지는 또 다른 사선 구도를 발견하게 된다. 또한 이 작품은 전체적인 구성에 있어 의외로 많은 평행선을 보여준다. 두 남녀의 지배적인 시선은 그림의 가운데에 있는 잔을 오른쪽에서 바라보는 잘생긴 젊은 남자의 애정이 깃든 눈빛과 생생하게 균형을 이루고 있다. 하지만, 잔의 모든 관심은 시선이 마주치는 다른 남자를 향하고 있다. 이처럼 이들 세 사람은 매우 강렬한 삼각 구도를 형성하며 나머지 사람들과 완전히 분리된 것처럼 보인다. 한편 그림을 보는 관람자를 직시하는 것처럼 보이는 몇 명의 인물을 볼 수 있다. 춤추는 세 여인의 시선은 분명 그림 밖의 관람자를 보고 있으며, 테이블에 앉아 있는 두 인물, 즉 파이프를 물고 있는 남자와 줄무늬 옷을 입은 에스텔은 생각에 잠겨 관람자 저 너머를 바라보는 것 같다. 그림 중심부에서 꿈꾸는 듯한 얼굴로 더없이 행복한 미소를 짓고 있는 이 소녀는 그림의 가장 중요한 요소이자 중심축이다. 소녀의 얼굴, 시선, 모습에서 보이는 편안하고 부드러운 감정은 그림 전체의 초점이 되어, 그림이 전달하는 분위기 전체를 요약해 보여준다.

사랑에 빠져 있는 젊은이들의 기쁨, 모든 사람이 서로 어울려 편안하고 느긋하게 즐기는 파티의 즐거움, 햇빛과 음악, 유쾌하게 떠드는 소리, 부드러운 구애와 사랑스러운 천진함을 통해 자각하는 삶에 대한 확신, 바로 이러한 것들이 르누아르가 자유로운 붓질로 표현하고 있는 정서이다. 이러한 르누아르의 회화는 두 가지 전통에 확고하게 뿌리를 두고 있다. 그는 그 전통을 계승하는 동시에 확실하게 자신의 회화에 완벽하게 통합했다. 무엇보다 르누아르는 장 앙투안 와토, 니콜라 랑크레 같은 로코코 시대의 프랑스 거장들과 그들이 그린 축제 장면에 경의를 표하고 있다. 르누아르의 작품에서는 로코코 거장들의 작품에서 볼 수 있는 동경과 구애의 눈빛, 경쾌하고 친숙한 자세, 부유하는 듯한 움직임, 청색과 분홍색의 줄무늬 드레스, 서로 자유롭게 어울리며 느슨하게 이완된 사람들의 무리를 볼 수 있다. 그의 시대는 네오바로크와 네오로코코에 속했으며, 도자기 잔에 로코코 시대의 정경을 그리던 시절 이래로 그는 앙시앵 레짐의 거장들을 계속 존경해왔다. 그러나 르누아르는 그들의 주제와 기법을 역사적인 배경 속에 정확하게 반복하기보다는 자신의 시대에 맞는 예술언어로 바꾸었다.

르누아르가 속한 두 번째 전통은 현대 프랑스의 시각예술 전통이다. 대도시 파리의 중산계급 사람들의 즐거움을 묘사하는 현대 프랑스의 시각예술은 이미 오랜 역사를 형성하고 있었다. 오노레 도미에나 폴 가바르니, 콩스탕탱 기와 다른 많은 예술가들이 수십 년 동안 책과 잡지를 통해 파리의 난봉꾼과 여점원, 보헤미안과 중산

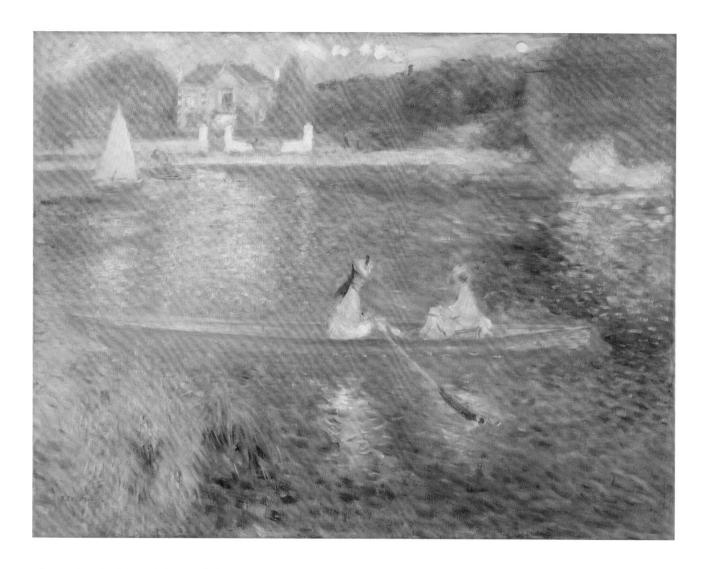

**아스니에르의 셴 강변**
The Seine at Asnières
1875년경, 캔버스에 유채, 71×92cm
런던, 내셔널 갤러리

계급 사람들의 생활을 삽화로 그렸다. 이러한 작은 드로잉들은 특정 시기의 특별한 사건에 맞춰 그려진 것이기 때문에 곧 일반성을 상실했다. 석판화로 대량 제작해 배포한 이들의 드로잉은 파리 사람들의 일상과 여가는 물론 삶의 모든 영역을 망라하여 보여주었다. 그러나 야외의 오락은 극장의 유흥에 비해 상대적으로 드문 주제였다. 하지만 인상주의자들은 이러한 주제를 커다란 회화로 묘사했다. 1862년 마네가 〈튈르리 공원의 음악회〉(런던, 내셔널 갤러리)로 그러한 회화를 처음 시도했으며, 르누아르의 〈물랭 드 라 갈레트〉는 그것을 더욱 발전시킨 형태라고 힐 수 있다. 마네는 실제로 야외에서 그림을 그리지 않았지만, 르누아르는 햇빛과 활기로 가득찬 야외의 개방된 공간 속에 완전히 개인화된 인간들을 그렸다. 더욱이 그는 파리의 일상생활에서 택한 주제를 상당히 큰 회화로 옮기는 예술적 도전을 감행했다.

이 시기의 말에 르누아르는 젊은 친구들을 그린 또 하나의 걸작을 남겼다. 바로 르누아르와 친구들이 셴 강변의 라 그르누예르 근처 샤투에 있는 알퐁스 푸르네즈의 식당에 모여 있는 모습을 그린 〈뱃놀이 일행의 오찬〉(50-51쪽)이다. 이 대형 회화는 매우 세밀하게 구성되었으며, 이러한 주제를 적절하게 그리기 위한 르누아르의 모든 노력을 집약적으로 보여준다. 이 작품을 그리기 전에 르누아르는 이미 스케치

**두 소녀 또는 '대화'**
**Two Girls or 'The Conversation'**
1895년, 파스텔, 78×64.5cm
개인 소장

풍으로 〈샤투의 노 젓는 사람들〉(40쪽)이나 또 다른 〈푸르네즈 레스토랑에서의 오찬 (로베르의 오찬)〉(53쪽)을 그렸다. 이 그림은 인물들이 그림의 경계선 안쪽에 딱 들어맞 도록 구성되어 있으며, 각 요소를 연결하는 많은 선도 두드러진다. 전체 장면은 〈물 랭 드 라 갈레트〉보다 작은 그룹의 인물들로 이루어져 있다. 느긋하게 흩어져 있는 사람들, 이 말은 르누아르의 예술을 요약하는 말로 자주 사용된다. 실제 크기로 그 려진 인물들은 더욱 개성적이며, 색채는 한결 선명하고 자유롭다. 이러한 특징은 오 른쪽 아랫부분에 다리를 벌리고 앉아 있는 카유보트의 모습에 특히 잘 나타나 있다. 카유보트를 묘사하면서 르누아르는 이후의 작품에 나타날 견고하고 단단한 양식을 미리 보여준다. 반면, 테이블 위의 술병과 유리잔, 과일에는 반짝이는 빛의 효과가 생생하게 묘사되어 있다. 르누아르는 꽃으로 장식한 모자를 쓴 젊은 여인이 작은 개 를 어르는 모습을 매우 사랑스럽게 그리고 있다. 그녀의 이름은 알린 샤리고로, 후 에 르누아르의 아내가 되었다. 인상주의 이전에는 아무도 번잡한 거리나 시장의 군 중은 물론 대도시 생활 고유의 아름다움 따위에 관심을 갖지 않았다. 이것이 르누아 르의 가장 중요한 주제라고 할 수는 없지만, 그는 도시 생활의 두 가지 원형, 즉 거 리나 무심하게 스쳐 지나가는 군중, 그리고 가까운 거리에서 관찰한 사람들의 인상 을 포착하여 아름다운 걸작으로 그려냈다.

등신대의 〈우산〉(61쪽)에서 르누아르가 포착하고자 한 것은 후자이다. 이 작품에 서는 청색과 회색, 갈색의 미묘한 음영이 주조를 이루고 있으며, 군데군데 반짝이는 색채가 강조되었다. 중심인물은 화려한 모자를 쓴 아이들과 모자 가게의 여점원이 다. 모자 가게 여점원은 커다란 모자 바구니를 들고 고객에게 배달을 가는 길이고, 한 신사가 용감하게 그녀에게 우산을 받쳐주겠다고 제안하고 있다. 이 그림의 매력 은 다양한 우산 모양과 사람들의 아름다운 얼굴과 자세, 특히 모자 가게 여점원의 아 름다운 얼굴에 있다. 관람자의 시선을 똑바로 응시하고 있는 그녀는 고대 여신처럼 고귀하고 기품 있어 보인다. 그러나 이 그림은 갑작스럽게 떨어지는 빗방울 때문에 서두르는 사람들과 대기 중에 반짝이는 빗방울이 막 쏟아지려는 순간을 설득력 있 게 표현하지 못했다. 어느 정도 인위적이고 정적인 느낌이 장면 전체를 지배하고 있 으며, 화가를 보고 있는 두 여성 인물의 눈은 다소 부자연스럽고 이들이 그림의 모 델이라는 사실을 강하게 인식하게 만든다. 〈물랭 드 라 갈레트〉와 뚜렷하게 구분되 는 것은 남자의 고립된 모습이다. 좌측과 우측의 두 그룹으로 구분된 사람들은 서로 에게 관심이 없으며, 평행을 이룬 머리의 위치와 시선의 방향으로 이 사실을 알 수 있다. 여점원은 신사의 시선을 무시하고 있으며, 굴렁쇠를 들고 있는 작은 여자아이 는 놀이 친구인 다른 소녀에게 아무런 관심을 보이지 않는다.

이러한 주제는 당시 사회의 전형적인 특징인 모든 연속성의 해체라는 구조적인 원칙을 무의식적으로 반영한다. 르누아르는 이 그림을 통해 변화하는 순간의 묘사 에서 확고한 질서를 확립하는 쪽으로 옮겨가려 하고 있다. 두 목표가 상충하면서 르 누아르의 양식은 이후 몇 년 동안 변화를 겪게 된다.

르누아르는 1870년대에 일생 중 가장 왕성한 결실을 보여주었으며, 풍경화도 많 이 그렸다. 그 중에서 〈여름의 시골 오솔길〉(25쪽)은 특히 아름다운 작품이다. 르누아 르의 풍경화가 주로 꽃이나 다른 색채의 효과로 구성된다는 사실에 비추어 볼 때, 이

49쪽
**이렌 카엥 당베르 양**
**Mlle. Irène Cahen d'Anvers**
1880년, 캔버스에 유채, 65×54cm
취리히, E. G. 뷔를레 컬렉션

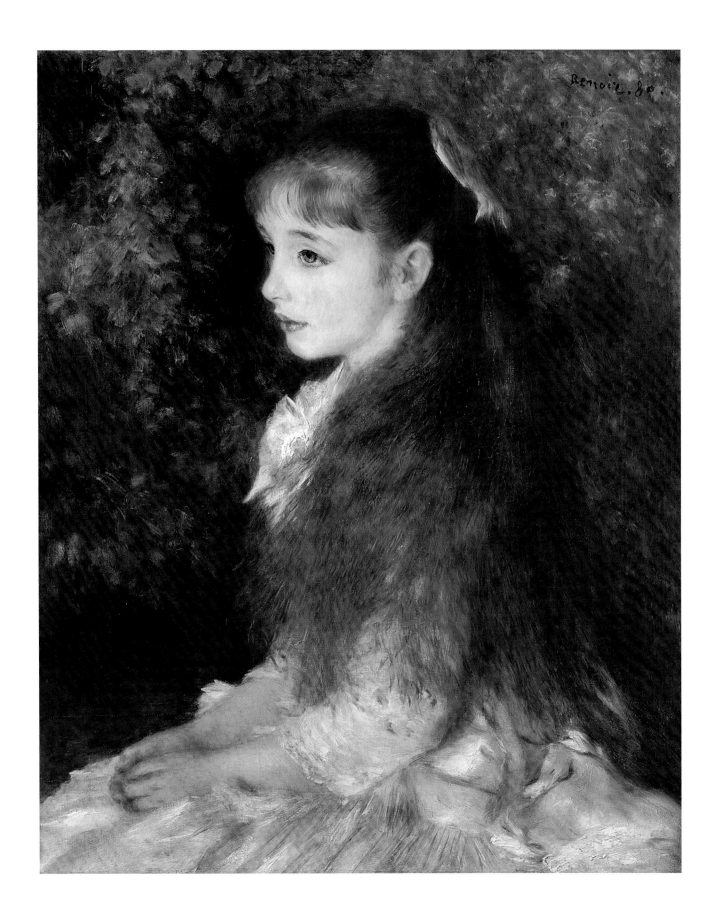

"예술에서 영감을 찾고자 하는 끊임없는 충동!
나로서는 걸작에 단 한 가지를 요구한다. 바로
즐거움이다."
—피에르 오귀스트 르누아르

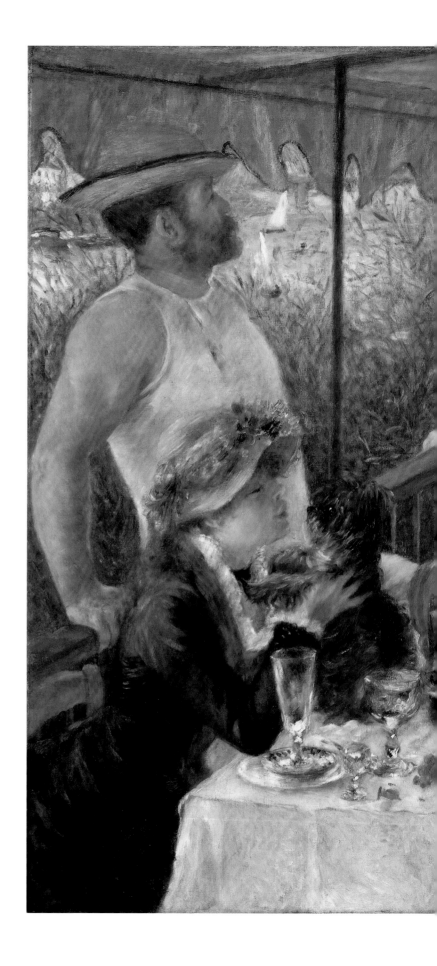

**뱃놀이 일행의 오찬**
The Luncheon of the Boating Party
1880–81년, 캔버스에 유채, 130.2×175.6cm
워싱턴 D.C., 필립스 컬렉션

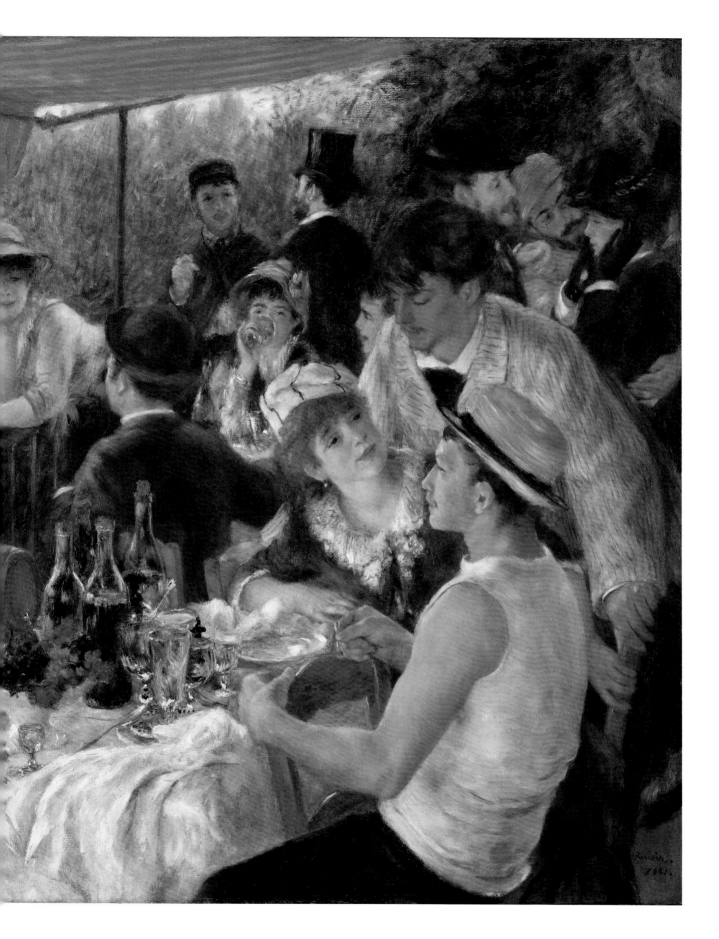

**호숫가에서**
**Near the Lake**
1879-80년경, 캔버스에 유채, 47.5×56.4cm
시카고 아트 인스티튜트
포터 팔머 컬렉션

그림은 단조롭고 도식적인 구성 때문에 다소 따분한 작품이라 할 수 있다. 다른 인상주의 풍경화가들과 비교할 때, 르누아르는 명확하고 힘찬 구성을 염두에 두고 있지 않았다. 하지만 그림을 다채로운 태피스트리처럼 구성하는 것을 좋아했으며, 이러한 특징은 르누아르가 풍경화에 사람을 등장시키기 오래전부터 나타났다. 그는 당시 인상주의 화가들과 마찬가지로 자연의 모습, 즉 풀밭과 수풀, 그 위에 비친 햇빛

과 반짝이는 공기, 여름날의 온화하고 유쾌한 대기, 활기차고 화려한 색채를 묘사했
다. 르누아르는 풍경을 능숙하게 묘사할 수 있었지만, 진정한 의미의 풍경화가는 아
니었다. 그는 사람들의 모습이나 여성의 신체를 그리기를 더 좋아했으며, 필연적으
로 풍경화와 연결되는 외광회화에 대해 유보적인 태도를 보였다. "자연은 예술가를
고독하게 한다. 나는 사람들 사이에 남고 싶다."

**푸르네즈 레스토랑에서의 오찬(로베르의 오찬)**
**Lunch at the Restaurant Fournaise**
**(The Rowers' Lunch)**
1875년, 캔버스에 유채, 55.1×65.9 cm
시카고 아트 인스티튜트
포터 팔머 컬렉션

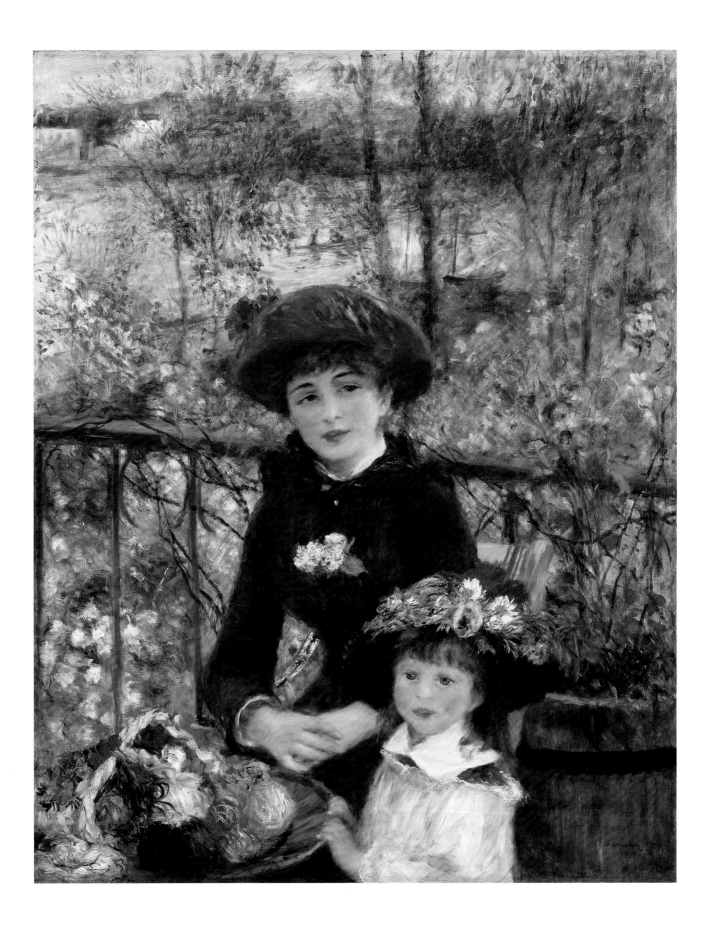

# 인상주의의 위기와 '불모의 시기'
## 1883 - 1887

1881년 이탈리아를 방문한 르누아르는 라파엘로의 작품에서 깊은 감동을 받았다. 그는 뒤랑 뤼엘에게 보내는 편지에 "라파엘로의 작품은 지식과 지혜로 가득 차 있습니다. 라파엘로는 나와 달리 불가능한 것을 시도하지 않았습니다. 그러나 그의 작품은 매우 놀랍습니다. 나는 앵그르의 유화를 좋아하지만, 거대하고 단순한 프레스코화역시 매우 훌륭하다고 생각합니다"라고 썼다. 샤르팡티에 부인에게 보내는 편지에는 "라파엘로는 야외에서 그림을 그리지 않았지만, 그의 프레스코화는 햇빛으로 가득 차 있어 그가 태양을 관찰했다는 사실을 알 수 있습니다"라고 썼다. 이와 같은 르누아르의 말은 19세기 중반 프랑스 화가들이 앵그르를 엄격한 고전주의의 표본으로 여겼다는 사실을 상기해볼 때 매우 감동적이라고 할 수 있다. 아카데미의 일원이었던 앵그르는 개인적인 기질의 표현이나 사실주의에 반대했으며, 특히 같은 시대 화가인 들라크루아의 화려한 양식에 심하게 반대했다. 다른 모든 고전주의 화가들과 마찬가지로, 앵그르는 라파엘로를 16세기 이후 최고의 이상으로 여겼다. 그리고 르누아르는 존경하는 들라크루아의 족적을 따라 화려한 색채와 눈부신 태양의 알제리를 직접 여행한 후에 이런 말을 한 것이다. 그러나 르누아르는 결코 편협하지 않았다. 카페 게르부아에서 예술에 대해 열띤 논쟁을 벌이던 시절에도 그는 친구들의 의견에 완전히 동의하지 않았다. 그는 후에 동료 화가 앙드레에게 이렇게 말했다. "그들은 앵그르에 대해서 알려고 하지 않았네. 나는 친구들이 떠들게 내버려두고, 앵그르의 〈샘〉과 〈리비에르 부인〉을 남몰래 즐기고 있었다네." 르누아르는 여전히 스스로를 새로운 양식의 탐색사라고 여기고 있었으며, 자신의 예술에 만족하지 않았다. 그는 "1883년경 나는 인상주의에 지쳤으며 더 이상 그림을 그릴 수 없다는 결론에 도달했다"고 말했다. 그는 인상주의의 양식과 시각이 자신에게 맞지 않는다고 여기기 시작했다.

르누아르는 이 무렵부터 한층 조심스럽고 세심하게 그림을 그리기 시작했으며, 색채도 차분해지고 물감의 처리도 매끈해졌다. 그는 형태를 정밀하게 그렸으며 그림 내의 형태 배치에 주의를 기울였다. 1884년부터 1887년까지의 시기는 르누아르의 인생에서 '불모의 시기'로 알려져 있으며, 당시 대부분의 평론가들은 그가 길을

54쪽
**테라스에서**
**On the Terrace**
1881년, 캔버스에 유채, 100.4×80.9cm
시카고 아트 인스티튜트
루이스 L. 코번 부부 기념 컬렉션

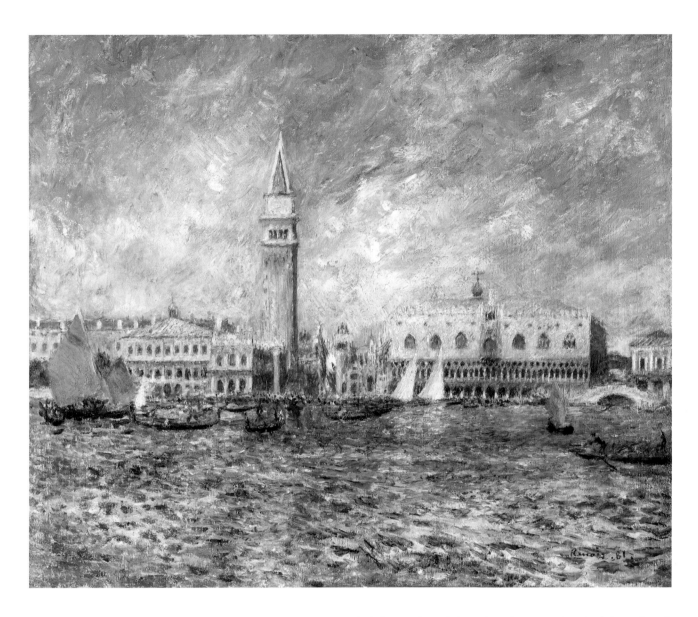

**도제 궁전, 베네치아**
**Venice, The Doge's Palace**
1881년, 캔버스에 유채, 54.5×65.7cm
윌리엄스타운, 매사추세츠, 클라크 미술관

잃었다고 생각했다. 아일랜드 출신 문필가 조지 무어는 르누아르가 지난 20년 동안 구축해온 매력적인 예술세계를 2년 사이에 완전히 파괴해버렸다고 평가했다. 르누아르 자신은 물론 모든 사람들이 이러한 균열을 인상주의의 심각한 위기로 보았다. 르누아르뿐만 아니라 모네, 피사로, 드가 등도 인상주의의 위기를 절감하고 있었으며, 마침내 인상주의 그룹은 완전히 붕괴되기에 이르렀다. 여덟 번째이자 마지막 인상주의전이 1886년에 열렸으나, 르누아르는 참가하지 않았다.

이것은 중산계급 사실주의의 마지막 단계인 인상주의의 최종적이고 궁극적인 위기였다. 인상주의 그림의 소재가 되었던 중산계급의 생활에서 얻을 수 있는 예술적 영감은 바닥난 상태였다. 그래서 인상주의자들은 장기적으로 볼 때 진정한 진리의 추구자에게는 중산계급의 생활을 그리는 것이 만족스러운 목표가 되지 못한다는 결론을 내렸다. 인상주의 회화의 세계는 즐거운 파티와 친밀한 인간관계의 아름다움에만 주제가 국한됨으로써 실제 생활과 사회로부터 점점 더 멀어졌다. 물론 인상주의자들은 외부 현상을 집중적으로 관찰하여 많은 진전을 이룩했다. 보다 정확하

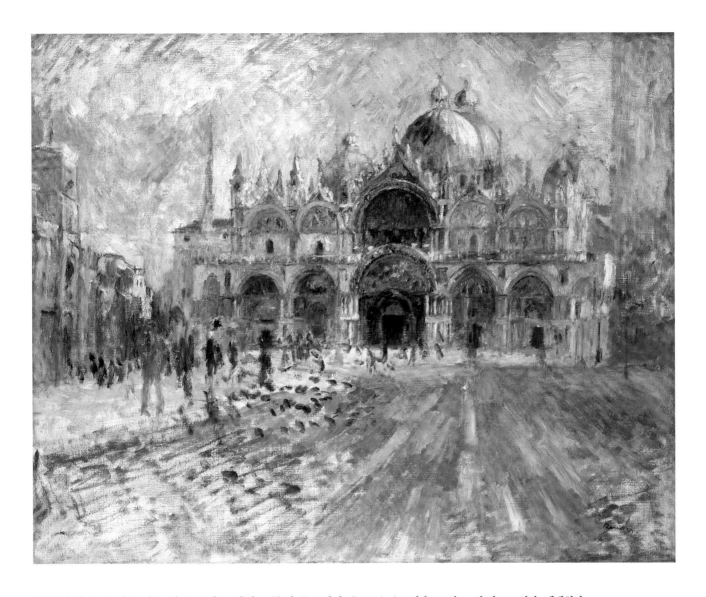

**산 마르코 광장, 베네치아**
**The Piazza San Marco, Venice**
1881년, 캔버스에 유채, 65.4×81.3cm
미니애폴리스 아트 인스티튜트
존 R. 반 데립 기금

게 관찰하고, 눈에 보이는 대로 그리는 것이 그들의 목표였다. "코로는 '그림을 그릴 때는 우둔한 사람이 되고 싶다'고 했다. 나는 어떤 의미에서 코로 화파에 속한다"고 르누아르는 말했다. 그는 그림을 그리는 동안 이성적으로 생각하기를 원하지 않았다. 당시 영국의 유력한 예술평론가였던 존 러스킨 역시 이런 태도를 강조했다. 존재하는 것과 '아름다운 것'을 생각 없이 그리는 것은 빠르게 실천되었지만, 하가들 주변의 사물과 사람들은 대부분 '아름답지' 않았다. 화가들도 그 사실을 알고 있었다. 사실주의자라면, 중산계급 사람들의 아름다운 측면을 이야기하기보다는 현실을 비판해야 했던 것이다. 인상주의자들은 아무도 그러한 혁신을 원하지 않았다. 르누아르도 그러한 혁신을 회피했다. 그러나 아마도 부지불식간에 그는 그림의 주제나 메시지, 그리고 현실 사이에 근본적인 모순이 있다는 사실을 깨닫고 인상주의적인 표현을 단념한 것으로 보인다.

르누아르의 '불모의 시기'는 그의 예술에 있어 일대 전환점이 되었다. 그는 가족 초상화 몇 점을 그리고는 더 이상 파리의 일상적인 생활을 그리지 않았다. 이 시기

**토시를 낀 숙녀**
**Young Woman with a Muff**
1860–1919년, 파스텔, 52.7×36.2cm
뉴욕, 메트로폴리탄 미술관, H. O. 헤브메이어 컬렉션,
1929년 헤브메이어 부인의 유증

의 작품 중에 풀밭에 앉아 있는 소녀, 사과 따는 여인, 빨래하는 여인들을 그린 이례적인 작품들이 있긴 하지만, 이런 회화들은 시간과 공간의 특수성을 상실했다. 이 시기에 그린 대부분의 작품은 이전과는 상당히 다른 모습을 보여준다. 르누아르와 인상주의자들은 순전히 주관적인 감정을 표현하거나 예술적 기법을 주관적으로 사용하는 경향으로 초점을 옮기기 시작했다. 그들은 조심스럽게 이러한 기법을 도입하여 당시의 사회적 조건에서 중립적으로 보이는 주제를 그리기 시작했다. 인상주의는 대중적인 인정을 받자 더 이상 보이는 그대로 그리지 않았으며, 그와 동시에 사회적으로 무해한 것으로 판명되었다. 다시 말하면, 인상주의는 주제를 바꾸면서 사회에서 용인되기 시작했다고 할 수 있다. 그러나 당시 많은 사람들은 여전히 인상주의가 "공산주의의 구현"이며 "무제한적인 폭력의 사용을 옹호한다"고 오인하고 있었다.

1885년과 1886년에 르누아르는 주로 라로슈기용과 와르주몽에서 그림을 그렸다. 이후 '20인회'라는 현대적인 예술가 그룹에 참여하여 브뤼셀에서 그림을 전시하기도 했으며, 파리에서는 뒤랑 뤼엘의 경쟁자인 조르주 프티가 기획한 전시회에도 참가했다. 그러나 이것이 르누아르가 오랜 후원자인 뒤랑 뤼엘과의 관계를 끊었다는 것을 의미하지는 않는다. 1886년 뒤랑 뤼엘은 뉴욕에서 르누아르의 회화 32점을 전시하여 프랑스 인상주의를 미국 미술계에 알렸다. 뒤랑 뤼엘은 르누아르와 다른 인상주의자들의 작품을 대량으로 전시하여 대대적인 성공을 거뒀으며, 현재 그 작품들은 워싱턴, 뉴욕, 시카고와 미국의 다른 주요 도시의 미술관에서 볼 수 있다.

새로운 양식을 향한 르누아르의 변화는 점진적으로 일어났으나, 뒤랑 뤼엘의 전시회장을 장식하고 있던 3점의 무도회 연작(64–65쪽)에 분명하게 나타났다. 3점의 무도회 연작은 왈츠를 추는 남녀를 그렸다. 첫 번째 작품은 부지발의 야외 식당에서 밀짚모자를 쓰고 깃이 없는 셔츠를 입은 남자가 연인과 어색한 자세로 춤추는 모습을 그린 것이다. 두 번째 그림 역시 야외에서 그린 것으로 한결 세련되고 우아한 모습의 화가 폴 로트가 알린 샤리고와 춤추는 모습이다. 후에 르누아르의 아내가 되는 알린은 화려한 드레스보다 더 눈부신 미소로 그림의 전체적인 분위기를 지배한다. 세 번째 그림은 파리시가 주최한 축제에서 모델 쉬잔 발라동이 화가 외젠-피에르 레스트랭게의 팔에 안겨 춤추는 모습을 보여준다. 세 번째 그림 속 남녀의 움직임이 가장 어색한 반면, 앞의 두 그림에서는 사랑에 빠져 행복하게 춤을 추는 젊은 여인의 활달한 움직임을 느낄 수 있다. 젊은 여인들의 우아한 아름다움이 이 그림들의 가장 중요한 주제라고 할 수 있다.

1886년에 르누아르는 아들 피에르에게 젖을 먹이는 아내 알린의 모습을 여러 차례 그렸다(66쪽). 이 그림들의 색채는 상당히 절제된 반면, 정확하고 사실적인 형태 묘사가 두드러진다. 대상이 자신의 붓질 아래에서 산산이 해체된다고 느낀 르누아르는 친구인 세잔처럼 사물의 형태를 견고하고 명확하게 묘사하려 했다. 인상주의에서 눈을 돌린 세잔은 옛 거장들처럼 '영속적인' 예술을 창조하고자 했다. 이러한 목표를 위해 세잔은 모든 대상을 원뿔, 구, 원통형의 기본적인 형태로 분석하려 노력했다. 반면 르누아르는 둥근 형태를 강조했다. 젊은 여인과 통통한 아기는 모두 구형으로 둥글게 그려졌다. 물론 알린의 둥근 얼굴에서 이러한 양식이 시작되었다고 할 수 있지만, 〈뱃놀이 일행〉에서 출발해 무도회의 춤추는 커플을 거쳐 알린과 피에

59쪽
**검은 옷의 두 소녀**
**Two Girls**
1881–82년경, 캔버스에 유채, 81.3×65.2cm
모스크바, 푸슈킨 미술관

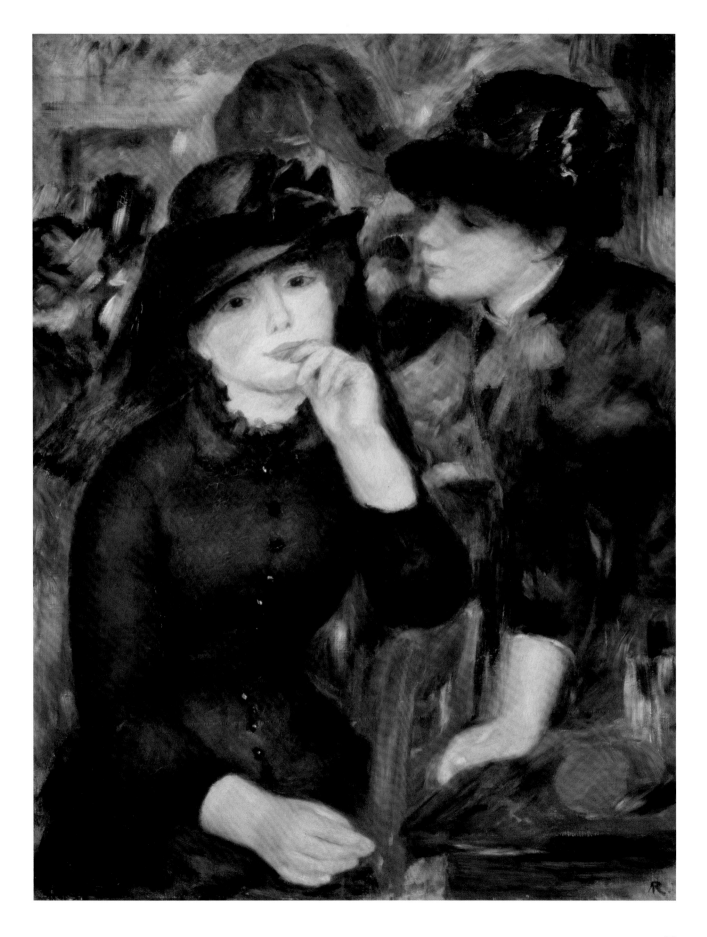

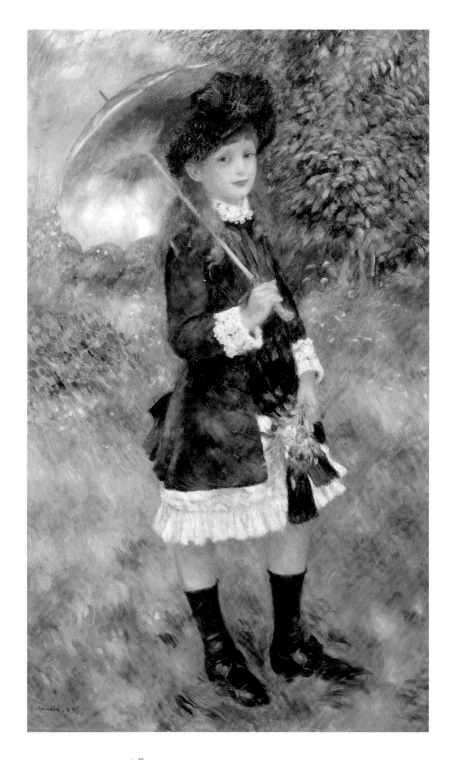

**양산을 든 소녀(알린 뉘네)**
**Young Girl with a Parasol (Aline Nunès)**
1883년, 캔버스에 유채, 130×79cm
개인 소장

61쪽
**우산**
**The Umbrellas**
1881–86년경, 캔버스에 유채, 180.3×114.9cm
런던, 내셔널 갤러리, 휴 랭 경의 유증

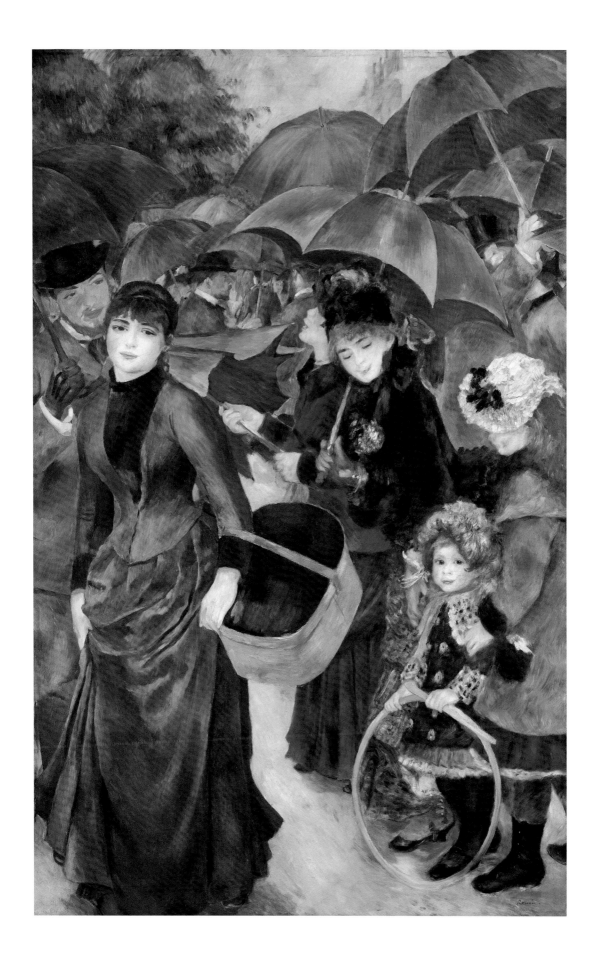

**장미를 든 소녀**
**Young Girl with a Rose**
1886년, 파스텔, 59.7×44.2cm
개인 소장

64쪽 왼쪽
**시골의 무도회(알린 샤리고와 폴 로트)**
**Dance in the Country (Aline Charigot and Paul Lhote)**
1883년, 캔버스에 유채, 180.3×90cm
파리, 오르세 미술관

64-65쪽 가운데
**부지발의 무도회(쉬잔 발라동과 폴 로트)**
**Dance at Bougival (Suzanne Valadon and Paul Lhote)**
1883년, 캔버스에 유채, 182×98cm
보스턴 미술관

65쪽 오른쪽
**도시의 무도회(쉬잔 발라동과 외젠 피에르 레스트랭게)**
**Dance in the City (Suzanne Valadon and Eugène-Pierre Lestringuez)**
1883년, 캔버스에 유채, 179.7×89.1cm
파리, 오르세 미술관

63쪽
**뤽상부르 공원**
**Le Jardin du Luxembourg**
1883년경, 캔버스에 유채, 64×53cm
개인 소장

르를 그린 이 작품에 이르기까지 사실적인 형태 묘사가 점점 더 강화되고 있다는 것을 알 수 있다. 그러나 이후 르누아르는 부드러운 양식으로 다시 복귀한다.

르누아르는 1885년 이전에도 누드 작품을 많이 그렸지만, 누드가 중요한 주제가 되지는 못했다. 하지만 1880년대 후반에는 상황이 변하여, '목욕하는 여인들'이라 불리는 야외 누드 작품들이 르누아르의 레퍼토리에서 중요한 위치를 차지하기 시작했다. 그의 그림은 점점 더 한결같이 고른 밝음으로 가득 찼다. 1875년에서 1876년 사이에 그린 〈햇빛 속의 누드〉(30쪽)와는 달리, 르누아르는 더 이상 숨 쉬고 움직이는 사람의 피부 위에 얼룩진 햇빛과 화려한 그림자를 정확하게 묘사하려고 하지 않았다. 오히려 일정한 선으로 분명하고 정확하게 형태를 묘사하고자 했다. 그러나 모델의 느긋한 움직임과 무심한 자세는 르누아르가 이전의 인상주의 회화에서 사용하던 표현 방식과 연결되는 특징이다. 이 시기 르누아르의 회화와 드로잉은 전반적으로 앵그르의 고전주의적인 경향을 계승한 흔적이 역력하다.

르누아르는 예술에 대한 자신의 개념을 전체적으로 바꾸려고 노력했으며, 끊임없이 새로운 양식을 모색했다. 이러한 사실은, 이 무렵에 그린 그림들이 여전히 과거의 양식을 반영하고 있지만 색채가 좀 더 차분해졌으며 물감을 더 느슨하고 개략적으로 칠했다는 점에서 알 수 있다. 아이들을 그린 초상화(70쪽과 74쪽 그림 비교)와 꽃을 그린 정물화(68쪽과 79쪽 그림 비교), 젊은 여인들을 그린 작은 습작과 뤽상부르 공원의 아이들을 그린 작품(63쪽)에서 그러한 사실을 확인할 수 있다.

다른 작품과 달리 르누아르는 이 시기의 대표작인 〈목욕하는 여인들〉(72-73쪽)을 완성하는 데 3년이 걸렸다. 그는 1887년 조르주 프티가 기획한 전시회에 이 작품을 전시했다. 〈목욕하는 여인들〉은 명확하고 견고하게 묘사된 소녀들이 숲속 연못에서 물놀이를 즐기는 장면을 그린 것이다. 전체적으로 매우 즐거운 분위기로 가득 차 있으며, 매우 사실적으로 그려진 소녀들은 그 또래 특유의 명랑한 모습을 보여준다. 특히 오른쪽의 말괄량이 소녀는 친구들에게 막 물을 튀기려는 참이다. 그러나 평범한 소녀들이 요정으로 변하면서 그들의 물놀이는 형태와 선의 구성보다 부차적인 요소가 되었으며, 놀라운 세부묘사에도 불구하고 그림은 전체적으로 설득력이 떨어진다. 소녀들의 자세에는 꾸민 기색이 역력하고, 그림 중앙에 얽혀 있는 발길질하는 다리들은 혼란스러워 보인다. 또 소녀들의 얼굴에는 생동감이 없다. 르누아르는 베르사유 궁전의 분수에 조각된 프랑수아 지라르동의 1672년 부조 작품을 보고 이 작품에 대한 영감을 얻었다. 많은 스케치를 남겼다는 점에서, 목표로 삼았던 형태의 고전적인 정연함을 포착하기가 매우 어려웠다는 사실을 알 수 있다. 소녀들의 움직임을 조심스럽게 그린 몇몇 습작에서만 자연스러운 활기를 찾아볼 수 있다(현재 시카고 아트 인스티튜트에 있는 71쪽의 드로잉 참조).

인상주의 시대의 걸작에서 사실적인 요소는 당시 생활의 특징적인 순간을 묘사하기 위한 방편이었다. 르누아르는 그러한 양식에서 벗어나기를 원했다. 그는 자신의 그림에 좀더 보편적인 호소력을 담기를 원하면서도, 동시에 개인적인 인상도 생생하게 표현하려 했다. 그는 밝은 색채와 다채로운 그림자, 움직이는 사람들과 같은 인상주의의 대표적인 특징으로 되돌아가려 하지 않았다. 이 무렵 그가 추구한 것은 견고하고 유기적으로 통합된 단일체로서의 그림이었다. 그는 우연한 움직임에 고전

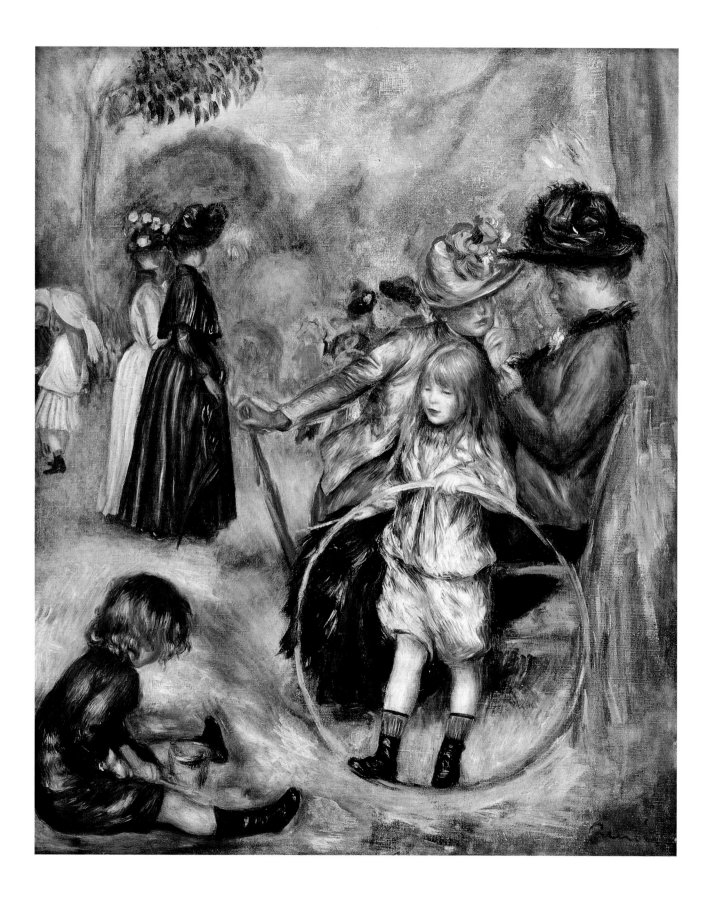

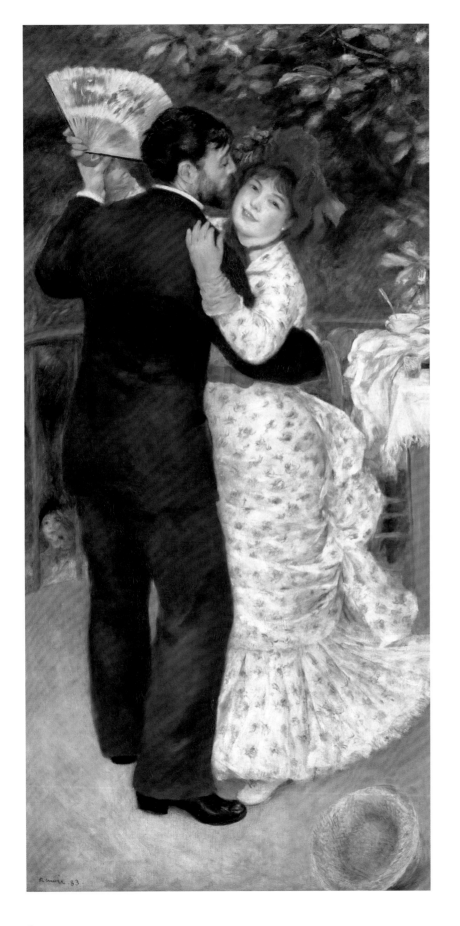

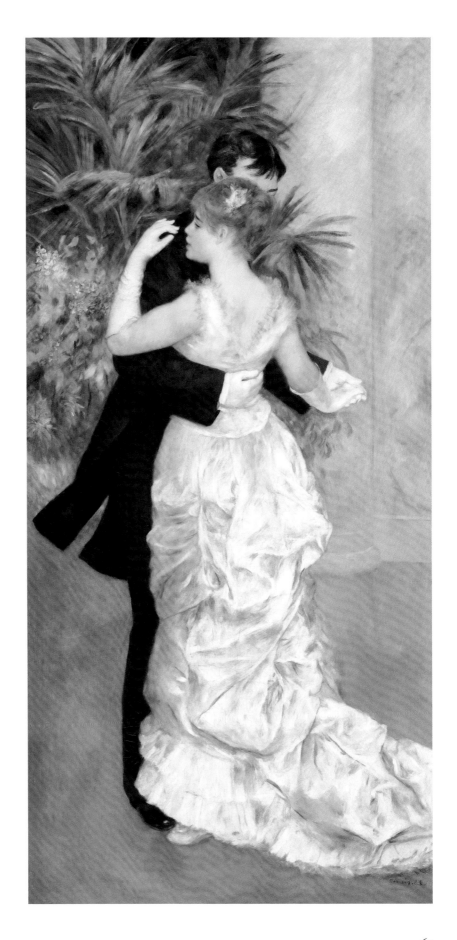

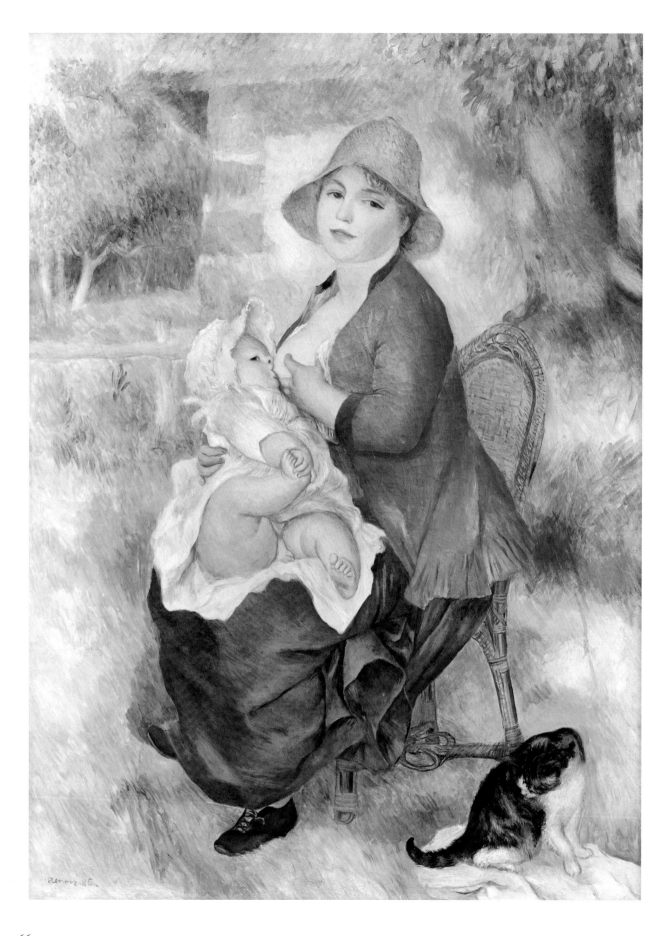

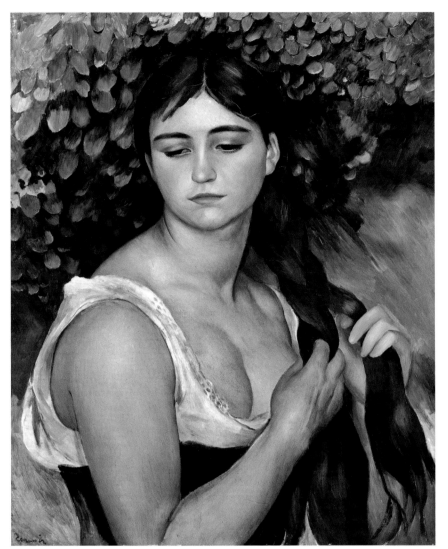

**머리를 땋는 소녀(쉬잔 발라동)**
**Girl Braiding Her Hair (Suzanne Valadon)**
1886–87년, 캔버스에 유채, 56×47cm
바덴, 스위스, 랑마트 미술관

"1883년 즈음에 나는 인상주의에 지쳤고 마침내 그림을 그릴 수 없다는 결론에 도달했다. 한마디로, 인상주의의 막다른 골목이었다. … 골목의 끝에서, 지금까지 너무나 어렵고 나 자신과의 타협을 강요하는 예술을 하고 있었다는 것을 알았다. 의도가 어떻게 되었든 간에, 작업실 안보다 밖에 더 다양한 빛이 있다. 하지만 그게 바로 야외에서의 빛이 중요한 이유이다. 타협할 시간도, 작업을 볼 수도 없다. 한번은 하얀 벽이 내 캔버스에 빛을 반사한 것을 본 기억이 있다. 계속해서 어두운 색을 골랐지만, 그림이 너무 밝아서 성공하지 못했다. 하지만 작업실에 돌아와 그림을 보니 꽤나 어두웠다. 자연 그대로를 그리는 화가는 순간적인 효과만을 목전에 두고 있는 법이다. 스스로 창조하지 못하고, 결국 그림은 단조롭게 되어버린다."
—피에르 오귀스트 르누아르

적인 원칙을 더하여 이러한 목표를 달성하고자 했다. 그러나 이 목표는 풀리지 않는 모순을 야기했다.

르누아르는 당시 유럽의 신고전주의 화가들보다 설득력 있는 방식으로 이러한 목표에 도달할 방법을 찾지 못했다. 복잡하고 모순적인 현실에 직면하게 되자, 더 심오하고 다양한 방식으로 진실을 포착하여 문제를 해결할 필요가 있었을 것이다. 그러나 고전주의적 원칙으로 전향한다고 해서 현실을 이상화할 필요는 없었다. 필요한 것은 인물과 장면을 실감나게 묘사하는 것이었고, 그러한 묘사는 역사적으로나 사회적으로 진실해야 했다. 그래서 그는 조화와 행복으로 가득 찬 아름다운 은신처를 고안하여, 현실과 환상의 중간쯤에 자신이 창조한 인물들을 그려 넣었다.

소위 '불모의 시기'로 불리는 이 시기에 르누아르는 견고한 선을 강조하는 화풍을 보여주었다. 그러나 곧 그는 견고한 선에 이전보다 훨씬 풍부한 색채의 리듬을 더하여 화려한 그림을 그리기 시작했다. 그림의 화려한 색채는 리듬감 있게 진동하며 매우 경쾌한 장식적 효과를 만들어냈다. 르누아르가 이러한 후기 양식을 발전시키기 시작한 것은 1888년경이었다.

66쪽
**아기에게 젖을 먹이는 어머니(알린 샤리고와 피에르)**
**Mother Nursing Her Child (Aline Charigot and Pierre)**
1886년, 캔버스에 유채, 74×54cm
개인 소장

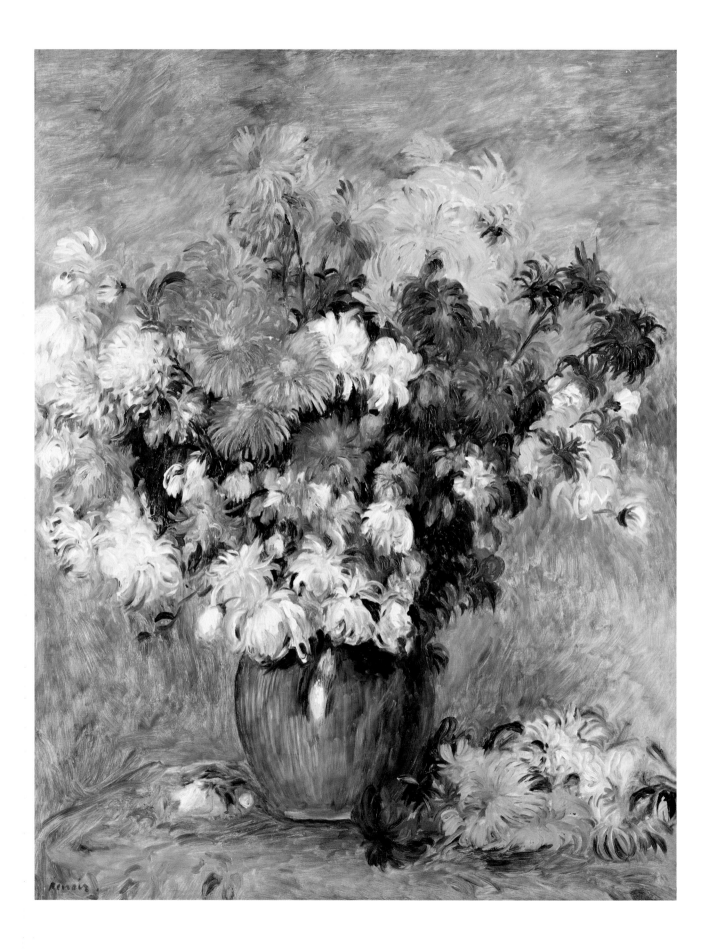

# 병마와 노년

## 1888 – 1919

르누아르의 생애 마지막 30년은 아주 극적이지는 않았지만, 개인적인 비극으로 점철되었다. 그의 말년은 사회에서 인정받고 경제적으로 안정된 가운데 조용한 예술적 승리를 거두면서 외적 근심에서 벗어나는 시기였다. 하지만, 다른 한편으로는 고통스러운 질병과 맞서 싸워야 하는 혹독한 운명이 기다리고 있었다. 또한 그는 다른 원로 예술가들과 마찬가지로 다음 세대 예술가들에 의해 자신의 예술이 부정되고 격하되는 운명을 겪어야 했다.

1880년대 말 르누아르는 여러 차례 세잔, 베르트 모리조와 함께 그림을 그렸다. 모리조는 인상주의 화가 중 가장 재능 있는 여성 화가였으며, 르누아르는 그녀를 매우 존경했다. 모리조는 1895년에 죽었다. 1890년 르누아르는 다시 살롱전에 그림을 전시했다. 1892년에는 친구인 갈리마르와 함께 스페인을 여행하며 미술관에 전시된 스페인의 미술 작품에서 감동을 받았다. 디에고 벨라스케스와 프란시스코 데 고야와 같은 스페인 화가들은 인상주의의 초기 단계, 특히 마네에게 많은 영향을 주었지만, 르누아르를 변화시키기에는 늦은 감이 있었다. 1890년은 르누아르가 마침내 대중적으로 인정을 받은 해였다. 뒤랑 뤼엘은 르누아르 특별전을 열어 110점을 전시했으며, 프랑스 정부가 처음으로 뤽상부르 미술관에 소장하기 위해 〈피아노를 치는 이본과 크리스틴 르롤〉(83쪽)을 구입했다. 그러나 2년 뒤 카유보트가 유산을 국가에 기증하며 르누아르를 유언집행인으로 지명했을 때, 프랑스 정부는 여전히 카유보트의 컬렉션을 미술관의 소장품으로 받아들이는 데 히이저이었다. 미술관 위원회의 보수적인 노신사들은 오랫동안 조롱거리가 되었던 인상주의 미술을 여전히 의심스러워했으며, 그런 작품들을 정부의 공공 미술관에 받아들이기를 꺼렸다. 더욱이 당시 파리의 중산계급 사람들은 무정부주의자들의 대대적인 암살 사건 이후 두려움에 떨고 있었고, 반(反)아카데미 화가들은 무정부주의적인 성향을 지닌 것으로 알려져 있었다. 에콜 데 보자르의 교수 제롬은 공개적으로 인상주의 회화를 쓰레기에 비유하며 그러한 작품을 국가의 소유로 받아들이는 것은 도덕적인 태만이라고 비난했다. 그래서 카유보트의 컬렉션 65점 중 38점만 뤽상부르 미술관에 걸렸으며, 르누아르의 작품은 8점 중 6점만 전시되었다.

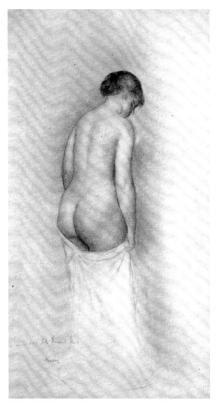

**목욕 후**
**After the Bath**
1884년, 붉은 크레용, 44.5×24.5cm
개인 소장

69쪽
**국화 꽃다발**
**Bouquet of Chrysanthemums**
1884년경, 캔버스에 유채, 82×66cm
루앙 미술관

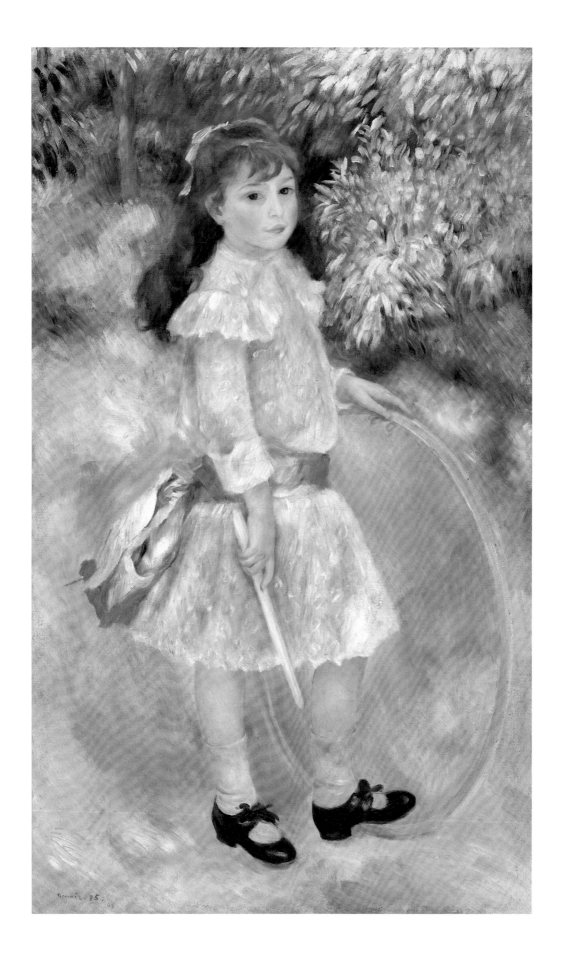

르누아르는 1892, 1893, 1895년 여름을 당시 화가들에게 인기 있던 해안 마을 퐁타방에서 보냈다. 이 마을에는 상징주의 예술가들이 모여 있었다. 그 중 폴 고갱이 지도적인 역할을 했는데, 그는 1891년 이상향을 찾아 남태평양으로 떠났다. 르누아르는 이 소식을 들었을 때 이렇게 말했다. "바티뇰에서도 충분히 아름다운 그림을 그릴 수 있는데. 무엇 때문에?" 그러나 르누아르 자신도 일상 밖에서 이상향을 찾고 있었다. 그는 전원적인 풍경 속에 육감적인 소녀들이 느긋하고 자유롭게 목욕하거나 꿈꾸는 장면을 그렸다. 그가 그린 풍만한 육체의 모델 중 한 명은 알린의 사촌인 가브리엘 르나르였다.

14세의 가브리엘은 르누아르의 둘째 아들 장이 태어나기 얼마 전부터 르누아르의 집에서 일했는데, 1914년 미국인 화가 콘래드 슬레이드와 결혼할 때까지 르누아르 가족과 함께 살았다. 르누아르의 다른 모델은 아이들의 유모나 요리사였다. 이 무렵 르누아르는 아내의 고향인 에수아예에서 여름을 보냈으며, 1898년에는 에수아예에 집을 한 채 구입했다. 같은 해에 그는 류머티즘성 관절염을 처음 앓기 시작했으며, 치료를 위해 이후 겨울은 남프랑스의 프로방스 지방에서 보냈다. 병을 앓기 전 르누아르는 다시 외국 여행에 나섰다. 1896년에는 바이로이트를 방문했다. 그는 여전히 바그너의 음악에 심취해 있었으나, 바이로이트의 바그너 숭배 분위기에는 다소 실망하지 않을 수 없었다. 병세가 잠시 나아진 사이 그는 두 번째 독일 여행에 나섰다. 뮌헨의 투르나이센 일가의 초청을 받은 르누아르는 1910년 그 집에 머무르며 가족들의 초상화를 그리거나 피나코테크 미술관에서 루벤스의 회화를 감상했다. 이 즈음 그의 명성은 프랑스 국경을 넘어 국제무대로 전파되었다. 1896년과 1899년에 뒤랑 뤼엘의 화랑에서 전시회를 개최했으며, 1904년에는 다시 가을 살롱전에 출품하고, 1913년에는 파리의 베르냉 화랑에서 작품을 전시했을 뿐만 아니라, 1900년 파리에서 열린 만국박람회의 전시에도 출품하여 레지옹 도뇌르 훈장을 받았다. 새로운 세기를 맞아 그의 작품은 런던, 부다페스트, 빈, 스톡홀름, 드레스덴, 베를린 등지에서 전시되었으며, 모스크바의 거상 세르게이 슈추킨은 자신의 고객들에게 르누아르의 아름다운 작품을 소개했다. 이 작품들은 현재 모스크 바의 푸슈킨 미술관에 소장되어 있다. 1899년 르누아르는 그라스 근처의 마가뇨스에 머물렀으며, 1902년에는 칸 근처의 르카네에 머물렀다. 1901년에는 코코라는 애칭으로 불린 셋째 아들 클로드(89쪽)가 태어났다. 클로드는 르누아르의 많은 후기 작품의 모델이 되었다.

1905년 르누아르와 그의 가족은 마침내 기후가 온화한 시골 마을 카뉴로 이주했다. 카뉴에서 르누아르 가족은 처음 얼마 동안 우체국 건물에서 생활하며 '레 콜레트'라는 집을 지었다. 울창한 올리브 숲은 말년에 훌륭한 야외 작업실이 되었다. 간혹 관광객들이 찾아와 그림 그리는 르누아르를 방해하기도 했다. 호텔 안내원들이 이 지역에 살고 있는 유명한 화가를 찾아가 보라고 권했기 때문이다. 마음씨 좋은 르누아르는 관광객들이 찾아와 그림을 그려달라고 조르면 거절하지 못했다. 이러한 작품들은 때로 가치가 급상승한 주식처럼 곧바로 이문을 남기고 되팔리기도 했다. 그러나 때로는 조각가 오귀스트 로댕이나 아리스티드 마욜, 화가 알베르 앙드레와 월터 패치, 화상 앙브루아즈 볼라르처럼 반가운 손님들이 찾아오기도 했다. 이런 방문객들은 노대가(르누아르는 이 호칭을 싫어했다)와 나눈 대화를 기록해 르누아르에 대한 귀

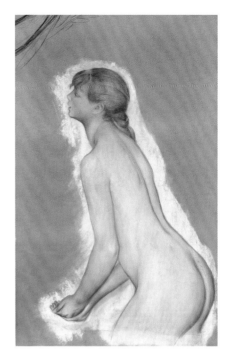

스플래싱 피규어
**〈목욕하는 여인들〉의 습작**
**Splashing Figure** (Study for **The Great Bathers**)
1884–85년경, 붉은 크레용, 98.5×63.5cm
시카고 아트 인스티튜트
케이트 L. 브루스터 유증

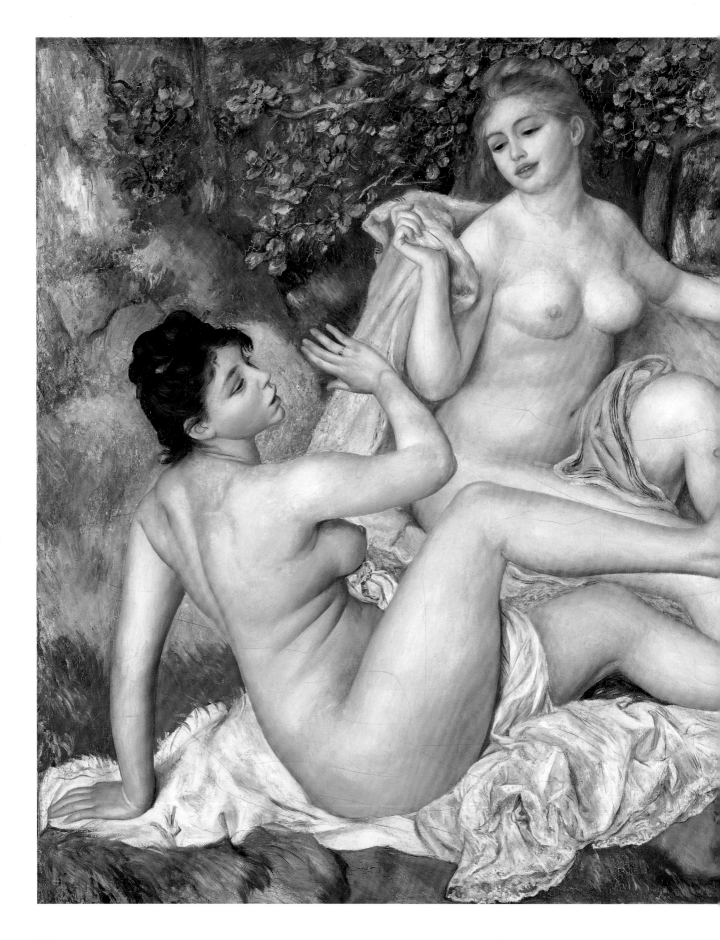

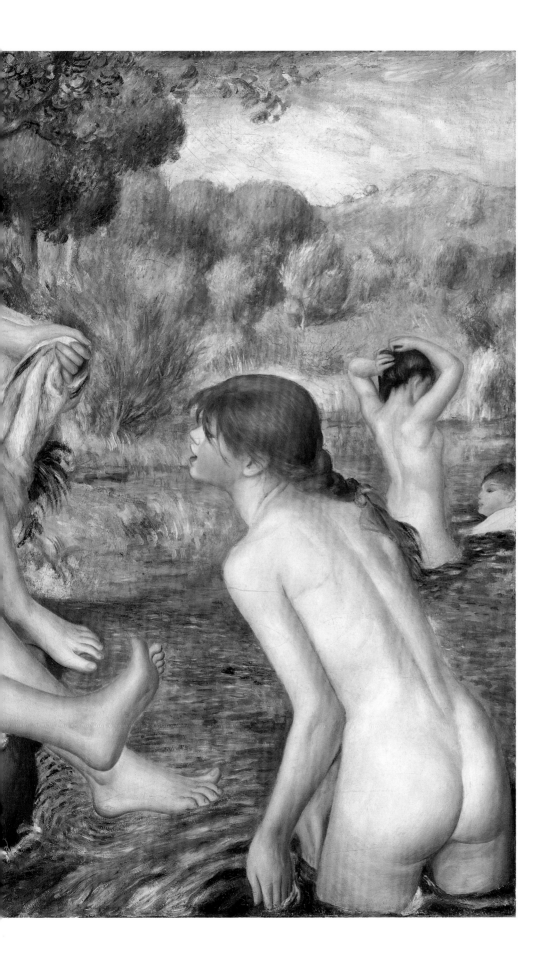

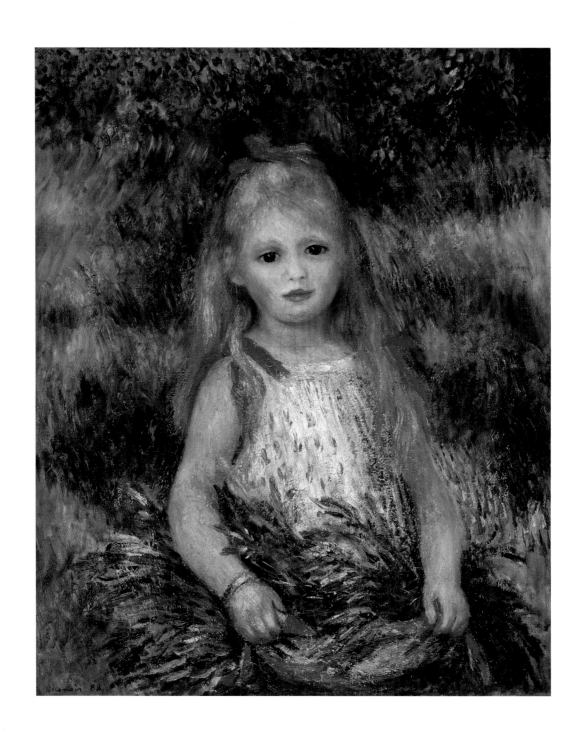

**이삭 줍는 소녀**
Little Girl Gleaning
1888년, 캔버스에 유채, 61.8×54cm
상파울루 아시스 샤토브리앙 미술관

75쪽
**풀밭에서**
In the Meadow
1888-92년경, 캔버스에 유채, 81.3×65.4cm
뉴욕, 메트로폴리탄 미술관, 샘 A. 루이손 유증

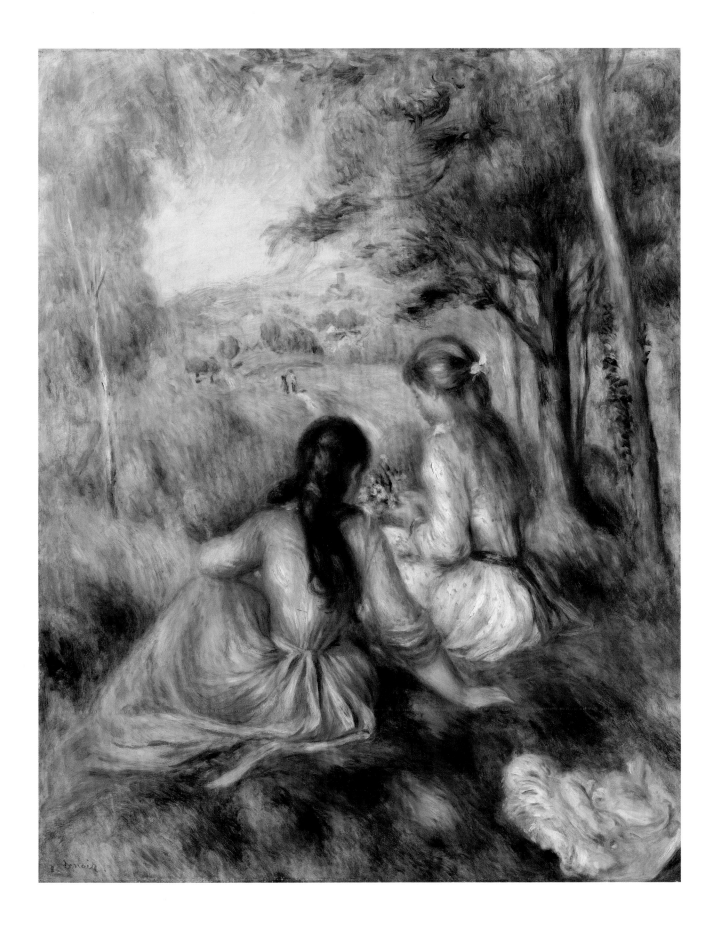

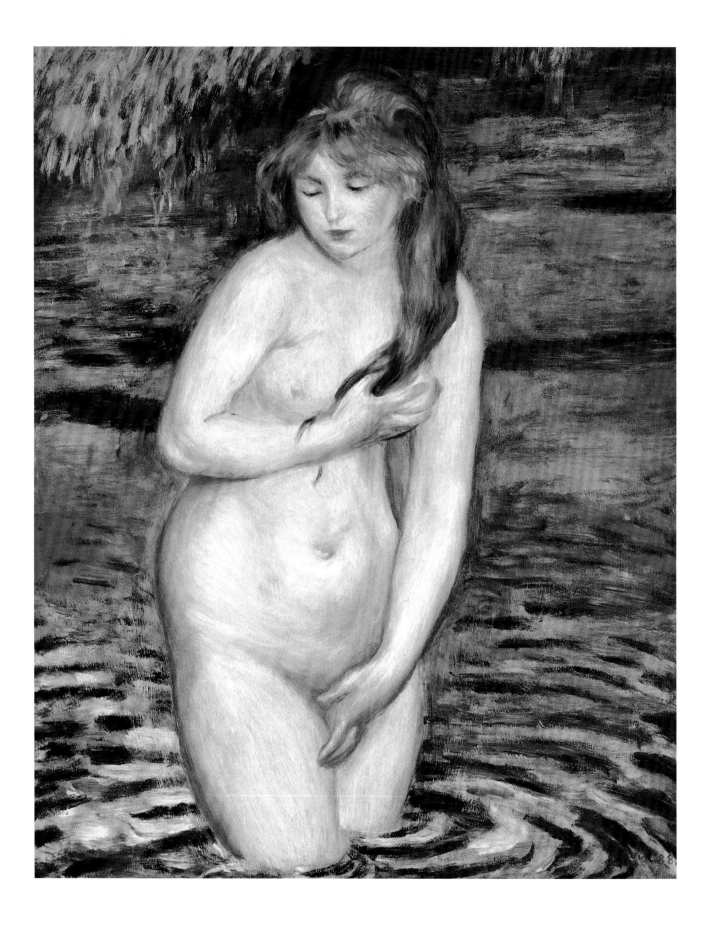

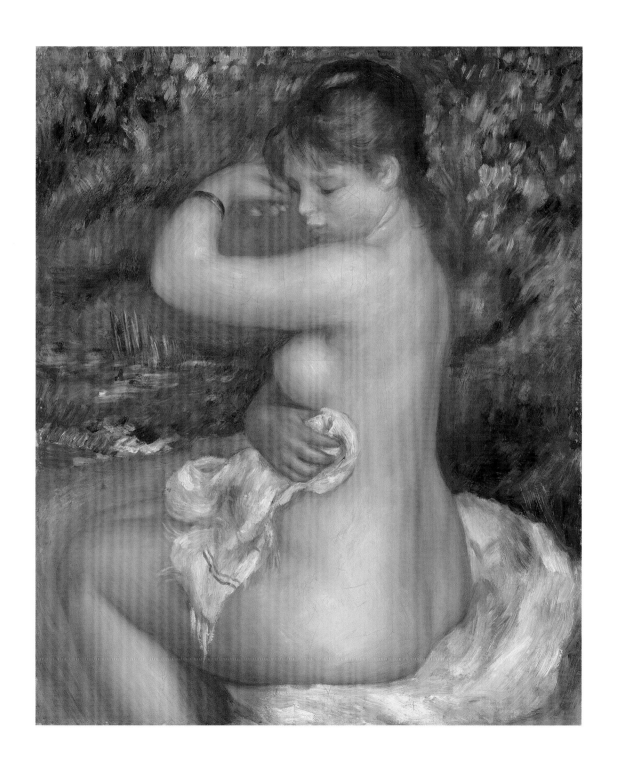

**목욕하는 여인(목욕 후)**
The Bather (After the Bath)
1888년, 캔버스에 유채, 81×66cm
개인 소장

**목욕 후**
After the Bath
1888년, 캔버스에 유채, 65×54cm
개인 소장

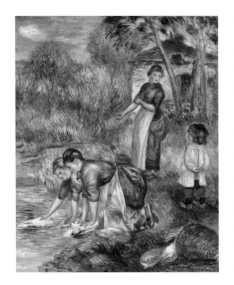

**빨래하는 여인들**
Washerwomen
1888년경, 캔버스에 유채, 56.5×47.5cm
볼티모어 미술관
콘 컬렉션

"나는 꽃을 그릴 때 마음이 편해진다. 모델을 마주하고 작업할 때와 동일한 정신적 노력을 쏟지 않는다. 꽃을 그릴 때, 캔버스를 망칠 걱정 없이 대담한 색채와 색을 섞어 그림을 그린다. 모델과 있을 때는 감히 작업을 망칠까 봐 그렇게 하지 못한다. 그리고 이러한 실험을 통해 얻은 경험을 다른 그림에도 적용한다."
—피에르 오귀스트 르누아르

79쪽
**이끼장미**
Moss Roses
1890년경, 캔버스에 유채, 35.5×27cm
파리, 오르세 미술관

한 정보를 남겼다. 르누아르는 손님들과 미술 이론에 대해서 많은 이야기를 나누었으나, 일체의 이론에 대해 회의적이었다. 무엇보다 그는 위대한 거장들의 전통과, 분업화로 완전히 사라진 장인들의 기예를 매우 존경했다. 르누아르는 류머티즘성 관절염이 악화되어 극심한 고통을 겪었다. 뼈가 비틀리고 피부는 말라붙었다. 1904년에는 몸무게가 47킬로그램 밖에 나가지 않았으며 앉기조차 힘든 지경이었다. 1910년 이후에는 지팡이 없이 걷지 못했으며, 휠체어에 갇힌 신세가 되었다. 르누아르의 손은 심하게 비틀려 새의 발톱처럼 휘었으며, 거즈 붕대를 감아 손톱이 살에 파고들지 않도록 해야 했다. 더 이상 붓을 쥘 수 없어 굳은 손가락 사이에 붓을 끼워 그림을 그리면서도, 증세가 악화되어 침대에 눕지 않는 한 매일 그림을 그렸다. 르누아르는 베틀 위의 천을 걷어 올리듯 캔버스를 말아 올릴 수 있는 이젤을 사용했다. 이렇게 하여 휠체어에 앉아 팔을 간신히 내뻗을 수 있을 때도 커다란 그림을 그릴 수 있었다. 그는 굽은 손으로 그림을 그리는 자신을 지켜보고 있던 볼라르에게 이렇게 말했다. "여보게, 그림 그리는 데 손이 꼭 필요한 것은 아니라네."

이 무렵 르누아르는 조각을 시작했는데, 다른 사람에게 지시를 내려 찰흙으로 형태를 만들게 했다. 스페인 출신의 젊은 조각가 리샤르 기노는 이런 일에 완전히 적합한 사람은 아니었지만, 매우 사려 깊고 부지런한 조수였다. 르누아르가 스케치를 하면, 기노가 그것을 보고 조각을 만들었다. 르누아르는 휠체어를 타고 가까이 가서 지시봉으로 지시를 내렸다. "여기는 조금 떼어내고, ……좀 더, ……그렇지! 여기는 둥글게 부풀려야 해……!" 두 사람은 뜻이 잘 통해 르누아르는 간단한 소리나 외침만으로 지시를 할 수 있었다. 기노는 못마땅해하거나 만족스러워하는 소리 하나으로도 그의 뜻을 알아차렸다. 이런 식으로 르누아르의 손이 전혀 닿지 않은 조각 작품이 만들어졌으나, 그것은 다른 누구도 아닌 르누아르 자신의 뜻에 따라, 인간의 아름다움에 대한 르누아르의 생각이 반영된 작품이었다.

르누아르의 말기 작품에서는 도저히 믿을 수 없는 한 가지 사실을 발견할 수 있다. 늙고 병들었지만, 그의 예술에서는 절망의 그림자나 지친 기색을 결코 찾아볼 수 없다는 점이다. 그는 결코 건강한 사람들에 대한 선망과 분노의 감정에 빠져들지 않았다. 사실 르누아르가 생애 마지막 몇 년 동안 그린 수백 점의 작품은 모두 행복과 기쁨을 표현하는 송가였으며, 천국의 미소였다.

제1차 세계대전이 발발하면서 르누아르의 두 아들, 장과 피에르가 전쟁에 참전하여 심한 부상을 입었다. 두 아들을 간호하던 알린은 슬픔을 이기지 못하고 1915년에 죽었다. 르누아르는 전쟁이 끝난 이듬해 여름 에수아예에 있는 아내의 무덤을 찾았다가 생애 마지막으로 파리를 방문했다. 78세의 노인이 된 르누아르는 휠체어를 타고 자신이 좋아하던 프랑수아 부셰, 들라크루아, 코로의 작품은 물론 파올로 베로네세의 화려한 대형 회화 〈가나의 결혼식〉을 감상했다. 르누아르의 요청에 따라, 1917년에 습작으로 그린 샤르팡티에 부인의 작은 초상화가 이 작품과 나란히 걸리는 영예를 누리게 되었다. 카뉴로 돌아오자 르누아르는 다시 그림을 그렸다. "내 그림은 여전히 발전하고 있어." 그는 숨을 거두기 며칠 전에 이렇게 말했다. 1919년 12월 3일 그림을 그리기 위해 정물을 준비시키던 그가 숨을 거두면서 마지막으로 남긴 말은 "꽃을……"이었다고 한다.

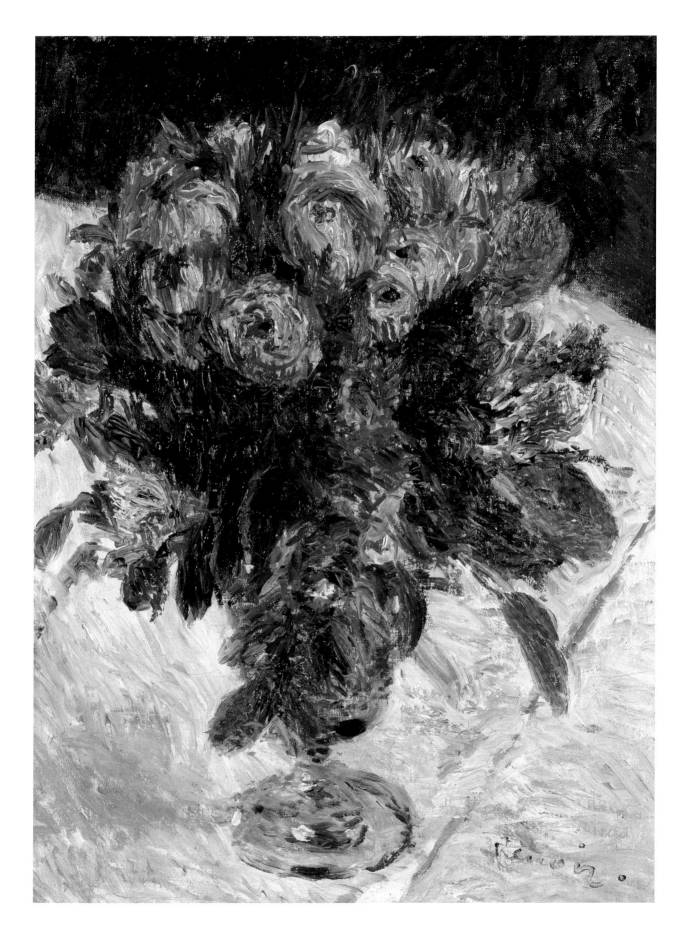

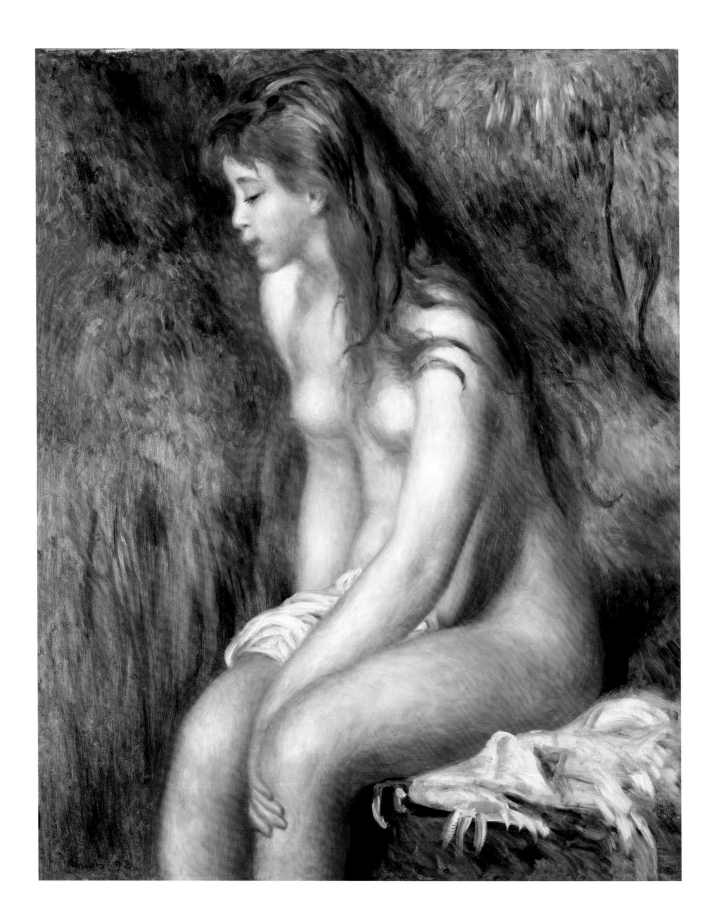

# 후기 작품

1888년 르누아르가 '불모의 시기'에서 벗어나자, 그의 작품은 꽃처럼 화려하게 피어났다. 그의 그림은 선명하게 반짝이는 색채의 진동으로 가득 찼다. 현재 프랑크 푸르트에 있는 〈책 읽는 소녀〉 같은 작품은 르누아르가 10년 전에 그린 동일한 주제의 작품(27쪽)을 연상시키지만, 색채가 훨씬 더 화려하고 강렬하다는 것을 알 수 있다. 이전 그림에서 르누아르는 빛으로 둘러싸인 사람들을 보여주었으나, 이 무렵 그의 그림에 나타난 사람들은 말 그대로 화려한 꽃의 바다에 휘감겨 있으며, 더 이상 한 개인이 아니라 색채를 표현하기 위한 수단으로 관심을 끌었다. 이 무렵 르누아르의 색채는 물질적인 세계를 거의 초월한 것이었다.

후기 작품의 아름다움은 눈부신 색채와 경쾌한 붓놀림에서 생겨났다. 작품을 구성하는 선들은 넓은 곡선을 이루면서 나비의 날개에서 흩어지는 고운 가루처럼 캔버스 사방에 흩뿌려졌다. 그것이 세잔이 완전히 다른 방식으로 본 백색 입방체의 집들이건, 빈센트 반 고흐가 극적으로 표현한 꿈틀거리는 올리브 나무의 형상이건, 르누아르의 풍경은 언제나 프로방스의 밝은 빛이 넘쳐흐르고 환상적인 색채로 빛났다. 르누아르는 모든 것을 빨강, 노랑, 초록, 파랑이 활기차게 조화를 이룬, 베일로 가린 동화 속의 정원이나 화려한 장식으로 반짝이는 직물처럼 그렸다.

르누아르는 자연 속의 사람을 그릴 때면 언제나 동일한 질감의 색상으로 인물과 배경을 연결했다. 그는 여전히 인상수의사의 깁싱을 지니고 있었으며, 다양한 뉘앙스와 분출하는 움직임, 특히 어린 소녀의 유연한 움직임이 보여주는 매력을 생동감 있게 표현했다. 예를 들어, 르누아르가 여러 차례 반복하여 그린 피아노 치는 소녀들(82-83쪽)을 살펴보자. 새로운 곡조를 연습하는 르롤 자매의 자세와 얼굴 표정이 매우 자연스럽다. 그러나 이들의 얼굴은 그림에서 가장 중요하지 않은 요소라고 할 수 있다.

나무 아래 풀밭에서 화환을 만들고 있는 소녀들은 인간과 자연을 하나로 융합하는 낭만적인 범신론의 흐름을 보여준다. 이 소녀들은 더 이상 1870년대와 1880년대 초 르누아르 회화에서 볼 수 있었던 특정 순간의 구체적인 사람이나 햇빛에 물든 자연 속에서 구체적인 행동과 감정을 보여주는 사람들이 아니다.

**목욕하는 여인**
**Bather**
1906년, 에칭, 23.7×17.5cm
파리, 국립도서관

80쪽
**목욕하는 소녀**
**Young Girl Bathing**
1892년, 캔버스에 유채, 81.3×64.8cm
뉴욕, 메트로폴리탄 미술관
로버트 리먼 컬렉션

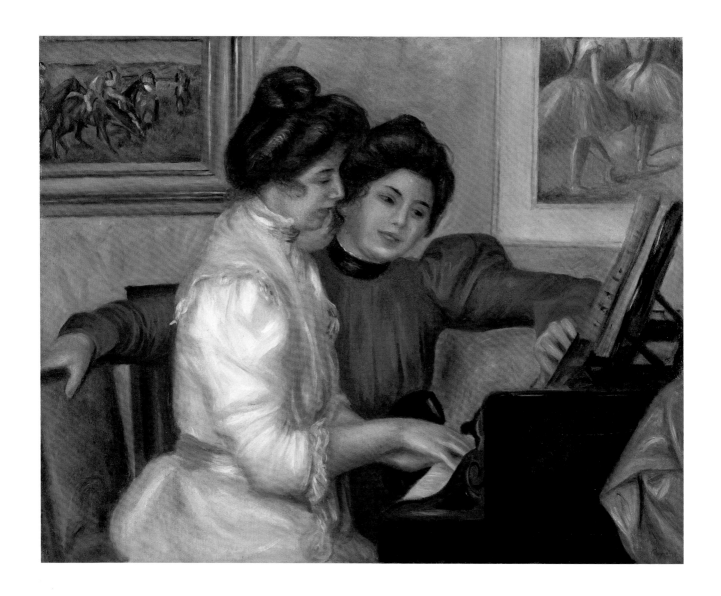

**피아노를 치는 이본과 크리스틴 르롤**
Yvonne and Christine Lerolle
Playing the Piano
1897년, 캔버스에 유채, 73×92cm
파리, 오랑주리 미술관

"우리가 자연이나 예술에서 혁신이라 생각하는
것은 구식을 조금 바꾼 것뿐인 연속성이라
생각한다."

―피에르 오귀스트 르누아르

83쪽
**피아노를 치는 소녀들**
Girls at the Piano
1892년, 캔버스에 유채, 116×90cm
파리, 오르세 미술관

이 무렵 르누아르의 그림은 꾸밀 줄 모르는 '소박한 사람들'에 대한 공감으로 가
득 차 있다. 이러한 공감은 강가에서 빨래를 하는 하녀들을 그린 연작(78쪽)에 잘 나
타난다. 르누아르는 인물의 움직임과 아름다움에 초점을 맞췄다. 그는 도미에의 관
심사였던 힘든 노동에는 관심이 없었다.

대체로 이즈음의 그림에서는 더 이상 심리적인 구성을 볼 수 없으며, 인물의 배
열에도 긴장감이 떨어진다. 이러한 현상은 대상의 실재감과 무관한 색채를 사용한
데서 생겨났다. 르누아르는 자신의 상상력을 이용해 대상과 무관한 색채를 그림 전
체에 일정한 패턴으로 펼쳐놓았다. 풀밭이나 인물에 얼룩진 빛은 여전히 실제 색채
를 정확하게 관찰한 결과였지만, 그는 더 이상 객관적인 사실적 모습을 가능한 한 있
는 그대로 묘사하려 하지 않았다. 오히려 빛을 유희의 대상으로 삼아 자신이 꿈꾸는
색채를 마음대로 펼쳐놓았다.

르누아르가 생애의 마지막 15년 동안 그린 그림은 앙리 마티스를 중심으로 한
소위 '야수파' 화가들의 표현적인 작품뿐만 아니라(마티스는 르누아르가 죽기 얼마 전 그

를 방문했다), 피카소와 조르주 브라크로 대변되는 입체주의, 그리고 바실리 칸딘스키의 추상적 또는 '절대적' 미술의 등장과 같은 시대에 속한다는 것을 염두에 둘 필요가 있다.

르누아르의 후기 인물화는 대부분 심리적인 호소력이 떨어진다. 많은 인물들의 얼굴이 공허하게 비어 있으나, 때에 따라 인물의 개성을 적절하게 보여주는 경우도 있다. 가장 아름다운 인물화는 늦둥이로 얻은 막내아들 코코(89쪽)를 그린 그림들이다. 이 그림들은 코코가 가브리엘의 보살핌을 받으면서 어떻게 자라났는지, 어떻게 젖을 먹었는지, 어떻게 버릇없는 금발의 꼬마로 성장했는지를 보여준다. 꽃처럼 피어나는 어린아이의 모습을 그린 작품에는 그의 최상의 기량이 드러나 있다.

이 시기에는 가브리엘을 모델로 한 아름다운 초상화(88쪽)와 습작을 많이 그렸다. 그 중 일부는 가브리엘의 소박하고 근면한 모습을 그리고 있어, 르누아르가 진정으로 감사하는 마음으로 이러한 그림을 그렸다는 사실을 알 수 있다. 그러나 대부분의 경우 르누아르는 가브리엘을 꽃과 장신구로 화려하게 치장하여 실제보다 훨씬 더 우

**사크레쾨르 대성당의 신축 건물 전경**
View of the New Building of
the Sacré-Cœur
1896년경, 캔버스에 유채, 32.6 × 41.2cm
뮌헨, 노이에 피나코테크

아하게 미화했다. 모델과 똑같은 이미지를 그리기보다 가브리엘을 영감의 근원으로 삼은 것이다. 여성이 화장을 하거나 머리를 빗는 내밀한 장면은 과거보다 훨씬 간결하게 표현되었으며, 복잡한 빛의 효과나 우연한 움직임은 찾아볼 수 없다. 이즈음 르누아르가 그린 몸짓은 좀 더 일반적인 성격을 띤다. 시간을 초월한 듯한 조용한 자세는 1870년대에 즐겨 그린 갑작스러운 순간적 마주침이나 긴장감과는 거리가 있었다. 또한 환상적인 색채를 사용하여, 일상적이거나 평범한 몸짓과도 거리가 멀어졌다. 이러한 몸짓과 자세는 더 이상 평범한 일상이 아니라 자유로운 색채의 서정적 곡조였다. 성품이 온화하고 음악과 춤을 좋아했던 르누아르는 모델의 조화로운 움직임을 적절하게 포착해냈다. 1909년 여름 르누아르는 가브리엘과 또 다른 모델에게 탬버린과 캐스터네츠를 든 무용수의 포즈를 취하게 했다. 동양풍 의상을 입은 모델들은 들라크루아가 그린 알제리의 여인들을 연상시킨다. 이 그림(87쪽)은 파리의 미술품 수집가 모리스 가냐의 집 식당 벽을 장식했다.

**카뉴의 테라스**
**Terrace at Cagnes**
1905년, 캔버스에 유채, 45.3×54.3cm
도쿄, 브리지스톤 미술관

"그림은 벽을 장식하기 위해 존재한다.
그렇기에 가능한 한 풍성해야 한다."
—피에르 오귀스트 르누아르

**르누아르 부인**
**Madame Renoir**
1910년경, 캔버스에 유채, 81.2×65cm
하트퍼드(코네티컷), 워즈워스 애서니엄 미술관
엘라 갤럽 섬너와 메리 캐틀린 섬너 컬렉션 기금

87쪽 왼쪽
**탬버린을 든 무희**
**Dancing Girl with Tambourine**
1909년, 캔버스에 유채, 155×64.8cm
런던, 내셔널 갤러리

87쪽 오른쪽
**캐스터네츠를 든 무희**
**Dancing Girl with Castanets**
1909년, 캔버스에 유채, 155×64.8cm
런던, 내셔널 갤러리

'불모의 시기' 이후 르누아르가 좋아한 주제는 누드의 여인이었다. 사람들은 1890년대 초 르누아르 작품의 도자기처럼 생생한 색과 그 이후 작품의 딸기빛 분홍색에 익숙해졌다. 르누아르의 누드화들은 후대 미술가들에게 커다란 영향을 끼쳤으며, 그의 가장 대표적인 경향으로 언급되었다. 그러나 이것은 다소 잘못된 생각이다. 왜냐하면 인상주의의 절정기인 1870년대에는 중산계급 사람들의 일상생활을 그린 장면이 주종을 이루었으며, 누드화는 거의 찾아볼 수 없었기 때문이다. 그러나 르누아르와 당시 많은 프랑스 화가들은 이러한 풍속화적인 사실주의를 포기했다. 대신 고유한 예술의 영역을 창조하여 모순으로 가득 찬 사회의 일상에서 분리된 순수한 예술을 창조하고자 했다.

더할 나위 없이 순수한 르누아르의 누드 여인들은 거의 언제나 야외의 개방된 공간을 배경으로 포즈를 취했으며(76, 77, 80쪽 참조), 그들의 몸과 얼굴을 보면 모두가 르누아르가 좋아한 일정한 외형을 갖추고 있다는 사실을 알 수 있다. 그는 고전적인

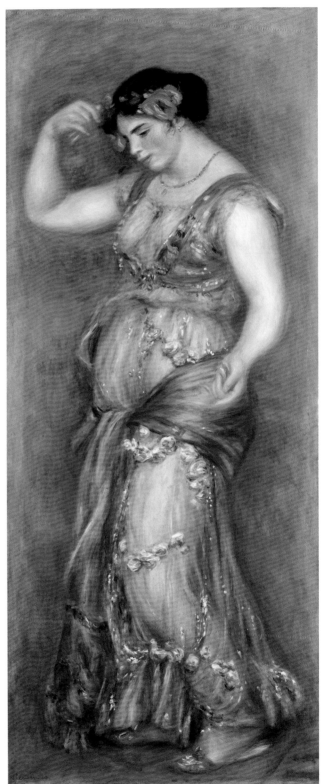

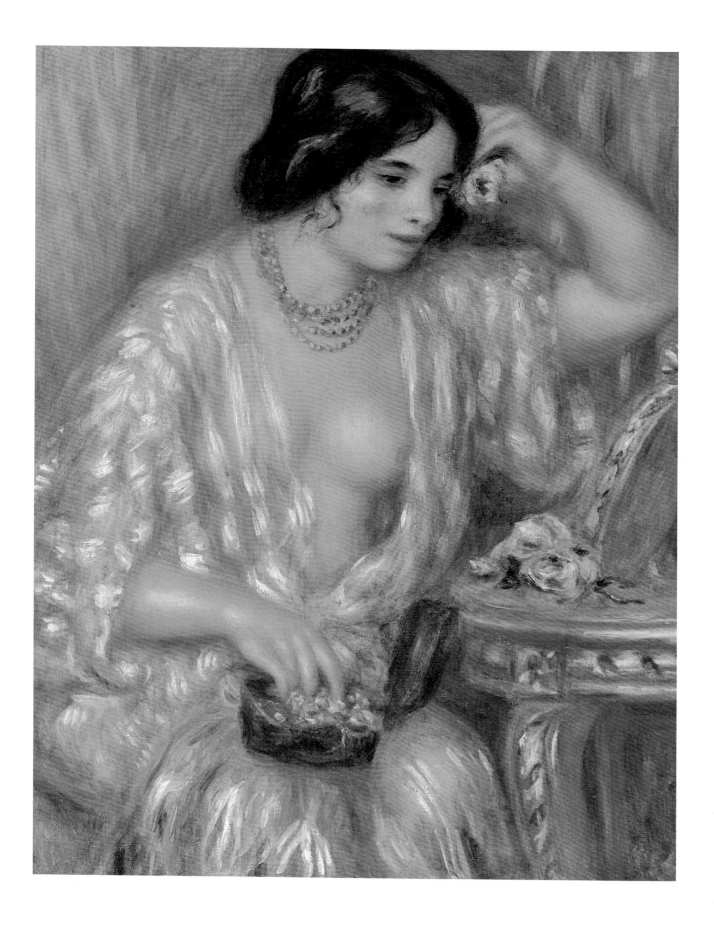

비례의 법칙을 되살리거나 전통적인 아카데미풍의 이상화된 인물은 그리지 않았다. 그의 아름다움의 이상은 엉덩이가 넓고 풍만한 몸매의 여인이었다. 당시의 많은 화가들과 달리 르누아르는 언제나 자연과 밀접하게 교감하고 있었으며, 사실적 표현이라는 기반 위에 굳건히 발을 딛고 있었다. 그러나 그것은 그가 눈으로 본 개별적인 사람들에게 국한된 사실감이었으며, 정확하게는 그들의 신체에 국한된 것이었다.

그는 여성을 주로 본능에 지배되는 동물적인 존재로 보았다. 당시에는 여성이 지적이지 못하며 본능적인 존재라는 견해가 지배적이었다. 인상주의 이후 실증주의 철학자들과 자연주의 소설가들은 인간 존재를 전적으로 과학과 생물학의 관점에서 조망하는 견해를 따랐다. 르누아르는 후기 작품에 이르러 인간 존재의 동물적인 특성을 더 강조하기 시작했다. 르누아르가 그린 소녀들은 몸으로 표현할 수 있는 것이 전부였으며 그 이상의 '정신'은 갖지 못했다. 그들은 정신이나 지성을 소유하지 못했고, 자신이 사회의 일부라는 인식조차 하지 못했다. 사치스럽게 단장한 소녀들은 르누아르에게 아름다운 동물이나 꽃, 과일과 같았다. 그는 언제나 하녀로 고용한 소녀들을 그림의 모델로 삼았으며, 그가 모델에게 요구한 것은 "빛에 민감하게 반응하는 피부"가 전부였다. 르누아르는 망설이지 않고 여인의 신체 중 가장 아름다운 부분은 엉덩이라고 말했으며, 만일 신이 여성의 가슴을 창조하지 않았더라면 자신은 화가가 되지 않았을 것이라고 말하기도 했다. 후기 작품에서 그의 주요한 예술적 목표는 여성의 신체를 찬미하고 찬양하는 것이었다. 그는 육욕을 전혀 내보이지 않으면서, 역설적으로 들릴지 모르겠지만 순수한 미감으로 여성의 신체를 찬미했으며, 그 미감은 그 자체로 동물적이고 자연스럽고 순결한 것이었다. 르누아르는 여성 누드에 대해 고전적이라 할 만한 미학적 태도를 보여주었다. 그의 누드는 실제로 고대 그리스의 누드에 가장 근접한 것이라고 할 수 있다. 그러나 이것은 그의 고전주의가 햇빛에 물든 초시간적인 이상향에 사는 인간 존재의 아름다움을 연모하고 열망한 만큼 현실에서 멀어졌다는 것을 의미한다.

때때로 그는 고대 비너스의 잘 알려진 포즈를 인용하기도 했지만, 다른 한편으로는 완전히 자의식을 잃어버린 꿈꾸는 듯한 분위기를 육중한 몸, 작고 단단한 가슴, 둥근 어깨, 작고 둥근 머리, 반짝이는 눈, 두꺼운 입술로 구체화했다. 1890년대 초 그는 모델의 얼굴에 '자개색'으로 알려진 은회색을 칠하기도 했으나, 이후에는 다시 발그레하게 홍조 띤 색상을 사용했다.

생의 마지막 순간에 르누아르의 누드는 진정으로 고전적이라 할 만한 기품과 낭당함을 얻었다. 1914년의 〈앉아 있는 목욕하는 여인〉(90쪽)에서 이러한 특징을 분명하게 볼 수 있다. 화려한 자줏빛 음영이 드리워진 선명한 붉은색 누드 주변으로 녹색, 노란색, 파란색의 향연이 펼쳐져 있다. 여성의 누드는 매우 풍만하고 유연하다. 마치 수척하게 여윈 노(老)화가의 열에 들뜬 꿈을 보는 것 같다. 이 누드들은 고대 그리스 조각의 자세를 연상시킬 뿐만 아니라, 움직임 없는 자세에는 자연스러운 힘과 초연한 초시간성이 깃들어 있다. 그러한 특징으로 인해 이 누드의 여인들은 마치 지상의 여신들처럼 보인다. 기노가 르누아르를 위해 만든 당당한 느낌의 청동 조각이 있는데, 이 조각은 미소 띤 여인이 자신의 힘을 맘껏 과시하는 모습이다. 그래서 승리를 쟁취한 사랑의 여신이라는 뜻에서 〈승리의 비너스〉라는 제목이 붙었다.

**어릿광대 옷을 입은 클로드 르누아르**
**Claude Renoir in Clown Costume**
1909년, 캔버스에 유채, 120×77cm
파리, 오랑주리 미술관

88쪽
**보석을 갖고 있는 가브리엘**
**Gabrielle with Jewels**
1910년경, 캔버스에 유채, 82×65.5cm
개인 소장

이 제목은 좀 더 깊은 의미에서 르누아르의 작품 전체를 요약하는 말이 될 수 있다. 그는 선천적으로 선량하고 소박한 사람이었으며, 그림을 통해 순수하고 아름다운 세계를 펼쳐 보여주었다. 따라서 감각적인 아름다움보다 견고하고 이성적인 토대에서 세상을 보려는 사람들과는 어울릴 수가 없었다. 그런 사람들은 르누아르의 소박한 세계에 의문을 제기했다. 그러나 르누아르는 혁명적이기를 원치 않았다. 언제나 새롭고 항구적인 미를 표현하고자 했던 그는 진실의 한 부분을 보고 그대로 그렸을 뿐이다. 그는 결코 거짓을 말하지 않았으며, 자신만의 시각에 치우쳐 실제의 비례를 왜곡하지도 않았다. 그의 예술은 사람들에게 모욕을 주거나 다른 사람들의 감정을 상하게 하지 않았다. 그는 인간과 빛, 영원한 자연을 사랑했다. 실존적 두려움과 중산계급의 불안과 절망이 커져갈 때, 르누아르는 행복하고 조화로운 삶의 가능성을 그림으로 끊임없이 보여주었다.

**목욕 후 휴식**
**Rest after a Bath**
1918-19년경, 캔버스에 유채, 110×160cm
파리, 오르세 미술관

90쪽
**앉아 있는 목욕하는 여인**
**Seated Bather**
1914년, 캔버스에 유채, 81.1×67.2cm
시카고 아트 인스티튜트
루이스 란드 코번 부부 기증

# 피에르 오귀스트 르누아르

## 1841 – 1919
## 삶과 작품

**1841** 2월 25일 리모주에서 레오나르 르누아르 (1799–1874)와 마르그리트 메를레(1807–96)의 일곱 자녀 중 여섯째 아이로 출생. 르누아르의 아버지는 재단사였다.

**1844** 가족 모두 파리로 이주.

**1848–54** 가톨릭 초등학교에 다님.

**1849** 동생 에드몽 빅투아르 출생.

**1854–58** 도자기에 그림을 그리는 견습공으로 일하면서 꽃병이나 접시에 꽃과 초상을 그림. 야간 강습으로 드로잉을 배움.

**1858** 도자기에 그림을 인쇄하는 기술이 개발되어 일자리를 잃음. 인쇄업을 하는 형 앙리를 위해 숙녀용 부채에 그림을 그리거나 문장(紋章)에 채색하는 작업을 하다가 후에 투명한 커튼에 그림을 장식하는 일을 함. 다른 사람보다 열 배는 빨리 일한 덕에 상당한 돈을 벌게 됨.

**1860** 루브르 박물관에서 루벤스, 프라고나르, 부셰 등을 모사함.

**1862–64** 에콜 데 보자르와 글레르의 화실에서 수학함. 글레르의 화실에서 모네, 시슬레, 바지유를 만남.

**1863** 퐁텐블로 숲에서 시슬레, 모네, 바지유와 외광회화를 그림. 피사로와 세잔을 만남.

**1864** 독립적으로 그림을 그리기로 결심하고 작업실을 얻음. 가족들은 빌다브레로 이주함. 〈춤추는 에스메랄다〉를 살롱전에 출품하여 입선했으나 전시 후에 폐기함.

**1865** 퐁텐블로 숲에서 시슬레, 모네, 피사로와 함께 그림을 그림. 시슬레의 작업실로 이주. 배를 타고 센 강을 따라 르아브르까지 유람함. 존경하던 쿠르베를 만남. 마를로트에서 리즈 트레오를 만나 모델로 삼음.

**1866** 마를로트와 파리를 오가며 작업함. 시슬레가 결혼하자 바지유의 작업실로 이주. 코로와 도비니의 추천에도 불구하고 살롱전에 낙선함. 〈앙토니 아주머니의 여인숙에서〉를 그림.

**1867** 모네가 르누아르와 바지유에 합류하여 함께 작업함. 〈디아나〉가 살롱전에서 낙선함. 바지유, 피사로, 시슬레와 함께 항의하며 '낙선전'을 요구함. 〈리즈〉를 그림.

**1868** 비베스코 백작을 위한 그림 2점을 주문받음. 시슬레와 그의 아내의 초상을 그림. 〈리즈〉를 살롱전에 출품하여 주목받음. 리즈의 가족과 함께 여름을 보냄. 카페 게르부아의 모임에 참석하며 마네와 드가를 만남.

**1869** 살롱전에 드가, 피사로, 바지유와 함께 출품함. 르누아르의 부모님이 부아쟁루브시엔으로 이주하고, 리즈와 함께 그곳에서 여름을 보냄. 거의 매일 부지발 근처 생미셸에 있는 모네를 방문함. 모네와 함께 그림을 그리며 그의 생활을 도와줌. 최초의 '인상주의' 풍경화 〈라 그르누예르〉를 그림.

**1870** 7월부터 다음해 3월까지 보르도의 기병 연대에 복무함. 바지유가 전사함.

**1871** 파리 코뮌 시기에 파리로 돌아옴. 파리의 정경을 그리며 부지발에서 부모님과 함께 생활함.

**1872** 화상 뒤랑 뤼엘이 그림 2점을 구입함. 리즈 결혼함. 마네, 피사로, 세잔과 함께 문화부에 '낙선전' 개최를 요구하는 탄원서를 제출함. 여름에 모네와 함께 아르장퇴유에서 그림을 그림.

**1873** 드가의 작업실에서 문필가 뒤레를 만남. 뒤레가 〈리즈〉를 구입함. 몽마르트르의 넓은 작업실로 이주함. 여름과 가을에 모네와 함께 아르장퇴유에서 그림을 그림. 새로 발족한 독립 예술가 그룹에 세잔, 드가, 마네, 피사로, 시슬레 등과 함께 참여함.

**1874** 제1회 '인상주의전' (평론가 르루아가 『샤리바리』지에 경멸의 의미로 사용한 용어임)이 나다르의 사진 작업실에서 개최됨. 〈특별관람석〉을 포함 3점의 그림을 판매함. 아르장퇴유에 있는 모네를 방문하여 그곳에서 마네, 시슬레를 만남.

**1875** 모리조, 시슬레, 모네와 함께 오텔 드루오에서 그림을 경매했으나 악평에 시달림. 20점의 회화를 단돈 2254프랑에 판매함. 그림 수집가 쇼케와 몇몇 부유한 상인, 은행가들을 알게 되어 그림

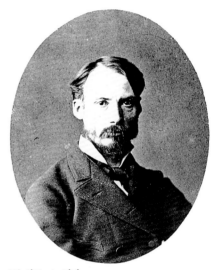

르누아르, 1875년경

92쪽 르누아르, 1914년, 파리 마르모탕 미술관

을 판매하고 주문받음. 샤투에서 여름을 보냄. 〈햇빛 속의 누드〉를 그림(30쪽)

**1876** 제2회 인상파전에 15점을 전시함. 출판인 샤르팡티에 가족을 알게 되고 그림을 주문받음. 샤로제에 있는 시인 도데를 방문함. 〈물 랭 드 라 갈레트〉와 〈그네〉를 그림.

**1877** 다른 인상주의자들과 함께 22점의 회화를 전시함. 오텔 드루오에서 카유보트, 피사로, 시슬레와 두 번째 경매를 실시함. 16점을 2005프랑에 판매함.

**1878** 살롱전에 다시 출품함. 오슈데 경매에서 3점을 157프랑에 판매함. 〈샤르팡티에 부인과 아이들〉을 그림.

**1879** 세잔, 시슬레와 함께 제4회 인상주의 전시에 불참함. 살롱전에서 〈샤르팡티에 부인〉으로 입선함. 잡지 『라 비 모데른』의 건물에서 첫 번째 개인전을 개최함. 노르망디 와르주몽에서 여름을 보

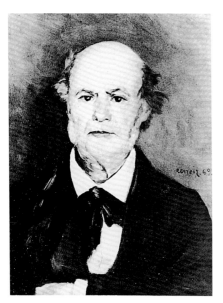

레오나르 르누아르(르누아르의 아버지), 1869년
캔버스에 유채, 61×48cm, 세인트루이스 미술관

르누아르, 1885년경

지라르동가의 집 계단에서 담배를 피우는 르누아르.
1890년경

냄. 해변의 여자들과 아이들을 그림.

**1880** 오른팔이 부러져 왼손으로 그림을 그림. 모네와 함께 살롱전의 불리한 전시 위치에 항의함. 자신의 예술에 대해 처음으로 회의를 갖게 됨. 후에 아내가 되는 알린 샤리고와 함께 샤투에 거주. 은행가인 카엥 당베르가 딸의 초상화를 주문함.

**1881** 봄에 친구들과 함께 알제리를 여행함. 4월에 휘슬러가 샤투에 있는 르누아르를 방문함. 친구들의 초상 포함된 〈뱃놀이 일행의 오찬〉을 그림. 가을과 겨울에 이탈리아를 여행하며 베네치아, 피렌체, 로마, 나폴리를 방문함.

**1882** 여행에서 돌아온 후에 레스타크에 있는 세잔을 방문함. 풍경화를 그림. 폐렴을 앓음. 뒤랑 뤼엘이 제7회 인상파전에 르누아르의 회화 25점을 전시함. 3, 4월에 알제리에서 휴가를 보냄. 여름은 와르주몽과 디에프에서 보냄.

**1883** 소위 '불모의 시대' 시작. 4월 뒤랑 뤼엘 화랑에서 중요한 개인전을 개최하고 70점을 전시함. 런던, 보스턴, 베를린에서 전시. 에트르타, 디에프, 르아브르, 와주르몽, 트레파르에서 여름을 보냄. 알린과 함께 채널 제도를 여행함. '무도회' 연작 3점을 완성함. 모네와 함께 마르세유에서 제노바까지 지중해 연안을 여행함. 세잔을 방문함.

**1884** 모친이 병석에 눕자 파리와 루브시엔을 오가며 간병함. 새로운 회화 연작을 구상함. 알린과 함께 샤투에 머무름. 라로셀을 여행하며 코로의 풍경화를 연구함.

**1885** 3월 23일 장남 피에르 출생. 알린과 함께 라로슈기용에서 휴가를 보냄. 세잔이 르누아르를 방

문함. 알린의 고향인 에수아예에서 가을을 보냄. '목욕하는 여인'의 주제를 즐겨 그림. 우울증에 시달림.

**1886** 브뤼셀의 '20인회' 그룹전에 8점의 작품을 전시하고, 뉴욕에서 32점을 전시함. 그림이 잘 팔림. 알린, 피에르와 함께 라로슈기용, 브르타뉴의 디나르에서 여름을 보냄. 10월에 지난 두 달간 그린 모든 작품을 폐기함. 뒤랑 뤼엘은 르누아르의 새로운 양식을 좋아하지 않음. 알린의 가족과 함께 에수아예에서 12월을 보냄.

**1887** 〈목욕하는 여인들〉을 완성함. 모리조와 친구가 됨.

**1888** 엑스에 있는 세잔을 방문하지만, 계획보다 일찍 마르티그로 떠남. 여름에는 아르장퇴유와 부지발에서 그림을 그림. 가을 이후 에수아예에서 지냄. 12월에 류머티즘성 관절염과 안면 마비로 고통 받음.

**1889** 추위를 피해 대부분의 시간을 에수아예에서 작업함. 몽브리앙에서 가족과 함께 여름을 보냄. 엑스의 세잔을 방문. 파리 만국박람회의 특별전에 출품을 거절함. 자신의 그림에 대해 회의와 절망을 느낌.

**1890** '20인회' 그룹전에 다시 참가. 처음으로 에칭 작업을 함. 4월 14일 장남 피에르를 낳은 알린과 결혼. 몽마르트르 지라르동가로 이주. 에수아예에서 7월을 보냄. 메지에 있는 모리조를 방문함.

**1891** 툴롱, 타마리쉬르메르, 라방두, 님을 여행함. 메지에서 여름을 보냄. 뒤랑 뤼엘이 '무도회' 연작 3점을 각각 7500프랑에 구입함.

**1892** 뒤랑 뤼엘 화랑에서 회고전을 개최하고 110점의 작품을 전시함. 프랑스 정부가 처음으로 르누아르의 작품을 구입하게 되면서 재정적인 어려움에서 벗어남. 수집가인 갈리마르와 함께 스페인을 여행하며, 프라도에서 티치아노, 벨라스케스, 고야의 작품에 감동을 받음. 가족과 함께 브르타뉴에 머무름. 퐁타방의 예술가 마을을 방문함.

**1893** 따뜻한 태양을 찾아 지중해 일대를 여행함. 6월에는 갈리마르와 함께 도빌 근처에서 지내고, 8월에는 가족과 함께 퐁타방에서 지냄.

**1894** 카유보트 사망. 르누아르가 유산 집행인으로 지명됨. 미술관에서는 카유보트가 소장한 중요한 인상주의 작품에 관심을 보이지 않음. 알린의 사촌 가브리엘 르나르가 유모로 1914년까지 르누아르 가족과 함께 생활하며 르누아르의 모델이 됨. 9월 15일 둘째 아들 장 출생. 장은 후에 저명한 영화감독이 됨. 화상 볼라르와 처음 알게 됨. 류머티즘성 관절염으로 지팡이를 짚고 걷게 됨. 온천욕으로 치료를 시도함.

**1895** 파리의 추위를 피해 프로방스로 떠남. 모리조의 장례식에 참석하기 위해 파리로 돌아옴. 가족, 가브리엘과 함께 브르타뉴에서 여름을 보냄. 겨울에는 세잔과 함께 휴가를 보냄.

**1896** 바그너 축제를 보기 위해 독일 바이로이트로 갔으나, 그의 음악을 지루하다고 느낌. 11월 11일 89세로 어머니 사망.

**1897** 카유보트의 작품들이 미술관에 소장됨. 에수아예에서 여름을 보냄. 자전거에서 떨어져 오른팔을 다침.

**1898** 베른빌에서 여름을 보냄. 에수아예에 집을 구입함. 네덜란드를 여행하면서 렘브란트보다 베르메르의 작품에 감동을 받음. 12월에 류머티즘성 관절염을 심하게 앓고 오른팔이 마비됨.

**1899** 카뉴와 니스에서 겨울을 보냄. 다시 야외에서 그림을 그림. 클루와 에수아예에서 여름을 보내고, 엑스레뱅에서 온천욕을 하며 요양함. 드가와 불화를 일으킴.

**1900** 1월을 그라스에서 보냄. 류머티즘성 관절염을 치료하기 위해 엑스레뱅에서 요양함. 마음을 바꿔 파리 만국박람회에서 11점의 작품을 전시함. 레지옹 도뇌르 훈장을 받음. 류머티즘이 악화되어 손과 팔이 뒤틀림.

**1901** 다시 엑스에서 요양함. 에수아예에서 여름을 보냄. 8월 4일 '코코'라는 애칭으로 불린 셋째 아들 클로드 출생.

**1902** 알린, 장, 클로드와 함께 칸 근처의 별장으로 이주함. 에수아예에 있는 집을 증축함. 건강이 악화됨. 왼쪽 눈의 시력이 약해지고, 기관지염을 앓음.

**1903** 치료를 위해 이후 매년 겨울은 지중해 연안에서 보내고, 여름은 파리와 에수아예에서 지냄. 작품 위조 시비를 겪음.

**1904** 병마에도 불구하고 이젤을 놓고 그림을 그림. 부르본레뱅에서 가족과 함께 요양함. 가을 살롱전에 35점을 출품하여 대대적인 성공을 거두고 새로운 용기를 얻음.

**1905** 기후가 따뜻한 카뉴에 정착함. 런던에서 59점의 작품을 전시함. 그의 작품을 애호하는 사람들이 점점 증가함. 가을 살롱전에 전시하고 명예의장이 됨.

**1906** 가브리엘을 모델로 그림을 그림. 파리에서 모네를 만남.

**1907** 뉴욕 메트로폴리탄 미술관이 경매를 통해 〈샤르팡티에 부인과 아이들〉을 8만 4천 프랑에 구입함. 카뉴의 '레 콜레트'라는 토지를 구입하고 집을 지음.

**1908** 레 콜레트로 이주. 마욜과 볼라르의 권유로 밀랍 조각 2점 제작. 모네가 방문함.

**1909** 고통에도 불구하고 계속 그림을 그림. 에수아예에서 여름을 보내며, 2점의 〈무희〉를 완성함. 클로드가 〈어릿광대〉의 모델이 됨.

**1910** 이동용 이젤을 고안하여 좀 더 쉽게 그림을 그릴 수 있게 됨. 건강이 호전되어 가족과 함께 뮌헨 근처 베슬링을 여행하며 투르나이센 가족을 그림. 피나코테크 미술관에서 루벤스의 작품을 감상함. 집으로 돌아온 뒤 두 다리가 마비됨.

**1911** 휠체어에 의지하게 됨. 손이 마비되어 붓을 손에 묶어 그림을 그림. 레지옹 도뇌르 공로훈장을 받음. 마이어 그라페가 르누아르의 단행본 논문화집을 출간함.

**1912** 니스에 작업실을 얻음. 팔이 마비됨. 그림을 그릴 수 없어 절망함. 빈 출신 의사의 치료를 받고 일시적으로 회복됨. 작품이 경매에서 고가에 팔림.

**1913** 마욜의 제자인 기노와 함께 조각 작품을 제작. 르누아르가 형태를 지시하면 기노가 지시에 따라 조각을 함.

**1914** 로댕이 방문함. 피에르와 장이 입대하여 제1차 세계대전에서 부상 낭함. 알린과 르누아르는 힘든 시기를 보냄. 가브리엘 르나르는 결혼하여 카뉴를 떠남.

**1915** 장이 다시 심하게 부상당함. 알린은 7월 27일 니스에서 56세로 사망하여 에수아예에 묻힘. 르누아르는 매일 아침 이젤 앞으로 몸을 옮겨 계속 그림을 그림. 카뉴의 정원에서 다시 외광회화를 그림.

**1916** 밤에는 거의 잠을 이루지 못했지만, 그림을 그리면서 다시 활기를 느낌. 기노와 함께 에수아예로 감.

**1917** 르누아르의 작품이 런던 내셔널 갤러리에 전시됨. 볼라르가 에수아예에 있는 르누아르를 방문함. 취리히에서 60점의 작품을 전시함. 기노와의 공동 작업을 마침. 마티스의 방문을 받음.

**1919** 대작 〈목욕하는 거대한 여인들〉을 고통 속에 완성함. 레지옹 도뇌르 최고훈장을 받음. 아들들과 함께 에수아예에서 7월을 보냄. 루브르 박물관을 방문하여 자신의 그림이 베로네세의 작품들과 나란히 걸린 것을 봄. 휠체어를 타고 '그림의 교황'처럼 여러 전시장을 관람함. 11월에 폐렴을 앓으면서 폐출혈로 악화됨. 사과가 있는 정물화 한 점을 더 그림. 12월 3일 카뉴에서 사망하여 12월 6일 에수아예의 공동묘지에 알린 옆에 묻힘.

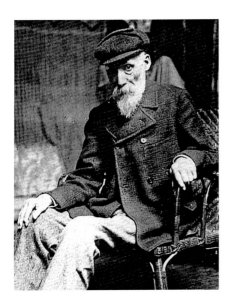

르누아르, 1901-02년경

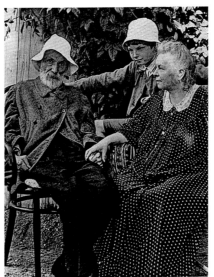

르누아르의 아내 알린과 '코코'라는 애칭으로 불린 셋째 아들 클로드, 1912년

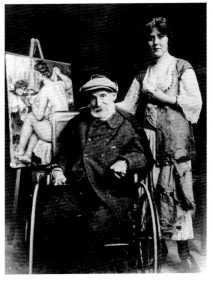

휠체어를 탄 르누아르와 '데데'라는 애칭으로 불린 앙드레 외슐랭, 1915년

## 도판 저작권

The publisher wishes to thank the museums, private collections, archives, galleries and photographers who gave support in the making of the book. In addition to the collections and museums named in the picture captions, we wish to credit the following:

akg-images: 12, 36, 66, 67
akg-images / Quint & Lox: 20
Archives Charmet /Bridgeman Images: back cover
The Clark, Williamstown: front cover, 56
Courtesy The Art Institute of Chicago, Chicago: 45, 52, 53, 54, 90
Artothek – photo Blauel/Gnamm: 84 – photo Ursula Edelmann: 27 – photo Jochen Remmer: 9 – photo Peter Willi: 86
The Baltimore Museum of Art, Baltimore: 78
Bildarchiv Preußischer Kulturbesitz, Berlin: 59

Bridgeman Images: 2, 44, 46, 48, 88, 92
Photo © Christie's Images / Bridgeman Images: 77
Cleveland Museum of Art, Cleveland: 6
The Courtauld Institute of Art, London: 22
Foundation E. G. Bührle Collection, Zurich: 49
Fundação Calouste Gulbenkian Museu, Lisbon: 23
Giraudon, Paris: 63, 68
The Metropolitan Museum of Art, New York: 4, 42/43, 75, 80
The Minneapolis Institute of Arts, Minneapolis: 57
Museu de Arte de São Paulo, São Paulo, Assis Chateaubriand, photo Luiz Hossaka: 74
Courtesy Museum of Fine Arts, Boston – All Rights Reserved: 64/65 center
Museum Folkwang, Essen, photo J. Nober: 15

The National Gallery, London/akg-images: 47
The National Gallery, London, Picture Library: 29, 61, 87 left, 87 right
National Gallery of Art, Washington © Board of Trustees: 13, 19, 26, 33, 40, 70
Nationalmuseum, Stockholm: 10, 18
The Norton Simon Art Foundation, Pasadena: 14
Oskar Reinhart Collection "Am Römerholz", Winterthur: 8
The Philadelphia Museum of Art, Philadelphia: 72/73
The Phillips Collection, Washington: 50/51
Rheinisches Bildarchiv, Cologne: 16
RMN, Paris – photo R.G. Ojeda: 25 – photo Hervé Lewandowski: 28, 30, 34/35, 37, 41, 64 left, 65 right, 79, 83, 91 – photo J.G. Berizzi: 38 – photo C. Jean: 82, 89
Wadsworth Atheneum, Hartford: 86

# 르누아르
## PIERRE-AUGUSTE RENOIR

초판 발행일 2022년 2월 28일
지은이 페터 H. 파이스트
옮긴이 권영진
발행인 이상만
발행처 마로니에북스
등록 2003년 4월 14일 제2003-71호
주소 (03086) 서울특별시 종로구 동숭길 113
대표전화 02-741-9191
편집부 02-744-9191
팩스 02-3673-0260
홈페이지 www.maroniebooks.com

Korean Translation © 2022 Maroniebooks
All rights reserved

© 2022 TASCHEN GmbH
Hohenzollernring 53, D–50672 Köln
**www.taschen.com**

Printed in China

본문 2쪽

오귀스트 르누아르
1910년경, 파리, 라루스 아카이브

본문 4쪽

**바닷가에서**

**By the Seashore**
1883년, 캔버스에 유채, 92.1×72.4cm
뉴욕, 메트로폴리탄 미술관
H. O. 헤브메이어 컬렉션
헤브메이어 부인의 유증

ISBN 978-89-6053-617-3(04600)
ISBN 978-89-6053-589-3(set)

책값은 뒤표지에 있습니다.